华　托

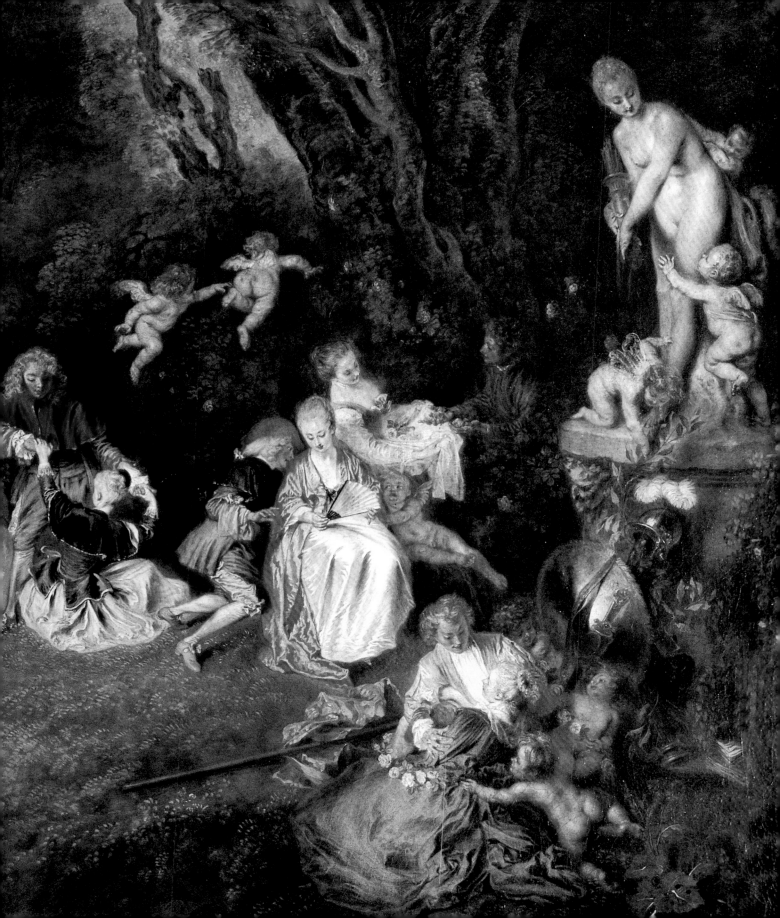

华 托

[德]赫尔穆特·伯尔施-祖潘　著

吴晶莹　译

北京出版集团公司
北京美术摄影出版社

Original title:*Meister der französischen Kunst – Antoine Watteau*
ISBN 978-3-8331-3742-6

Project Managers and Editors: Ute E. Hammer, Jeannette Fentroß
Layout: Claudia Faber
Picture Research: Stefanie Huber
Cover Design: Simone Sticker

图书在版编目（CIP）数据

华托 /（德）伯尔施-祖潘著 ；吴晶莹译. — 北京：
北京美术摄影出版社，2015.5
　　书名原文：Masters of French art:Antoine
Watteau
　　ISBN 978-7-80501-762-4

　　Ⅰ．①华… Ⅱ．①伯… ②吴… Ⅲ．①华托，J. A.
（1684～1721）—绘画评论 Ⅳ．① J205.565

中国版本图书馆CIP数据核字（2015）第062371号

北京市版权局著作权合同登记号：01-2012-8443

责任编辑：钱　颖
助理编辑：耿苏萌
责任印制：彭军芳

华托
HUATUO

[德] 赫尔穆特·伯尔施-祖潘　著

吴晶莹　译

出　版　北京出版集团公司
　　　　北京美术摄影出版社
地　址　北京北三环中路6号
邮　编　100120
网　址　www.bph.com.cn
总发行　北京出版集团公司
发　行　京版北美（北京）文化艺术传媒有限公司
经　销　新华书店
印　刷　北京华联印刷有限公司
版　次　2015年5月第1版第1次印刷
开　本　216毫米×253毫米　1/16
印　张　8.75
字　数　121.2千字
书　号　ISBN 978-7-80501-762-4
定　价　58.00元
质量监督电话　010-58572393
责任编辑电话　010-58572670

目录

艺术家的传奇一生
6

深入阅读：1700年前后的法国
10

格森特画店招牌
12

早期创作
28

军事生涯场景
36

深入阅读：巴黎的戏剧生活
46

对于戏剧的钟爱
48

登船前往西苔岛
64

深入阅读：艺术与时尚
76

"雅宴体"绘画
80

人物草图
100

自然、风景、儿童和狗
110

生命的最后阶段及其遗产
124

艺术家年表
134

术语表
135

参考文献
139

图片版权
140

艺术家的传奇一生

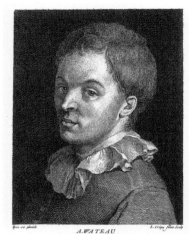

图 1 路易·克雷皮，仿华托在 1727 年创作的《自画像》
蚀刻版画，15.2厘米×12.1厘米
原作为素描
德国柏林国立普鲁士文化遗产图书馆，柏林

路易·克雷皮的这张版画是华托 1727 年一幅《自画像》的翻版。当时，这张自画像归华托的朋友格森特所有，目前已佚。画中，华托将自己的容貌生动地描绘了出来。他正转头将目光投向观众。画中显示出华托对于此前法国艺术家经常将自己刻画成宏伟形象的厌弃。在那些形象宏大的肖像画中，人物大多为四分之三侧像，穿着华丽的服装，戴着假发和高级饰物。

图 2 罗萨尔巴·卡列拉，《安东尼·华托》，1721 年
色粉画，55厘米×43厘米
民俗博物馆，特雷维索

对于威尼斯绘画，华托抱有极大的热情。因此，在他和这位比他年长九岁的威尼斯粉彩女画家卡列拉之间，必然频繁交流过各自的艺术思想。在卡列拉的日记里，就曾几次提到过华托。在这幅绘画中，卡列拉将华托刻画成一位在一瞬间对观者投以目光的男人形象。

17 世纪是绘画大师辈出的时代：鲁本斯（1557—1640 年）、凡·代克（1599—1641 年），委拉斯贵支（1599—1660 年）、普桑（1594—1665 年）、伦勃朗（1606—1669 年）和维米尔（1632—1675 年）都生活于这一时期。随着 1682 年穆立罗（1618—1682 年）和克劳德·洛兰（1600—1682 年）的去世，这些天才艺术家中的最后两位也离我们而去了。两年之后，安东尼·华托在瓦朗谢讷出生，他的父亲是一位屋顶匠工。瓦朗谢讷这座小镇最早成型于罗马时期，曾经作为弗兰德斯伯爵的住地，而如今只是一片地域广阔的村落。直到 1677 年，路易十四的军队都未能攻下瓦朗谢讷，而在第二年《奈梅亨和约》成功签订之后，瓦朗谢讷才真正成为法国领土。因此，在华托出生之时，其所处的地域和时代都还难以令人感受到法国文化的气息。在鲁本斯为圣斯蒂芬绘制的祭坛画中，可以清晰地看到这座小镇过去是西班牙荷兰属地，而距此只有 30 公里的图尔奈则是早期荷兰绘画的发源地之一。罗伯特·康宾（约 1375—1444 年）就曾在图尔奈生活、创作，罗吉尔·凡·德·维登则出生在这里。然而，到 17 世纪时，随着这些艺术大师的光辉逝去，这一地区的艺术也渐渐趋于平淡。雅克－艾伯特·热兰（约 1640—1702 年）是当时瓦朗谢讷最著名的画家，据说他是华托的启蒙老师，倘若果真如此的话，那他对这位年轻画家的影响应该并不显著。

华托一生的传奇之处一部分来源于其个人生活环境下文化、政治等诸多复杂因素的影响。他的父亲性格暴戾，这必然会困扰其生性敏感的儿子。这足以解释为什么华托的作品中没有任何家庭痕迹的存在。尽管如此，爱情和孩子依然是其作品的中心主题，他朋友不少，但终身未婚。尽管在绘画中无法看到任何爱情事件，当然也无法找到任何与此相关的细节，但画作中确实弥散出这样一种爱情的感觉。华托将艺术视作生活的必要补充，而非超乎于生活之外的某种东西。在画家与其所描绘的世界之间，仿佛只存在一面无形的墙。

关于华托的生平，他几乎没有留下自己的文字记录，同时也缺乏他人有关这方面的记录。今天，我们对于华托的认识，大多来源于与其同时代生活的人们所写的个人传记。这些人都是华托的朋友，其中包括画商埃德姆·弗朗索瓦·格森特（1694—1750 年）、赞助人让·德·朱利安纳（1686—1766 年）、华托曾为其绘制肖像画的收藏家安东尼·德·拉罗克（1676—1774 年），以及艺术批评家孔德·德·凯吕斯（1692—1765 年）、皮埃尔－让·马里埃特（1694—1750 年）、安东尼·德扎利埃·德·阿尔让维勒（1680—1765 年）和阿贝·若斯·勒克莱尔。从以上这些人的文字中，我们得以了解华托的性格，当然这也反映在其艺术创作之中。这让我们充分意识到要将华托的作品进行断代，从而以此为基础窥探其艺术发展历程的困难之处。

华托的个人生活相当平静，没有任何虚饰。他沉默寡言、精于思考，不甘平凡，不善于社交，不是一位能够游走于各种联谊聚会的画家，但却精通音乐，博览群书。因此，可以说他是一位教育素养良好的艺术家，尽管他从未发表过任何有关艺术理论方面的见解，也未能建构出自己独有的艺术观点。从他创作的几幅肖像画中，可以看到围绕在他身上的那种神秘感。随着 1648 年巴黎美术学院的建立，一种国家意识和一股日俱增的自信在艺术领域延展开来。而对于它们的呈现远远超出艺术家为友人绘制肖像画的范畴。那些擅长肖像创作的画家和雕塑家被频频要求为艺术家创作肖像画，以此作为入选美术学院的作品。因此，在法国艺术收藏中，有很多艺术家的肖像画作品，后来这些藏品从巴黎美术学院被移交给凡尔赛宫的法国历史博物馆。其中，并没有华托的肖像画，尽管他早在 1717 年就已经成为美术学院的成员。

唯一可以确定为华托的肖像画的是由罗萨尔巴·卡列拉（1675—1757 年）绘制的粉蜡笔画。她曾于华托去世前六个月到达巴黎，此时华托已经精力殆尽。卡列拉是当时威尼斯的著名画家，她受华托的赞助人皮埃尔·克罗扎特（1665—1740 年）委托，创作了这幅肖像画（图 2）。现收藏于特雷维索民间博物馆的这幅肖像画可能是为克罗扎特创作的那幅，但也有可能是一件标有画家姓名的复制品。画中坐着的华托，那充满年轻气息的容貌令人难以相信他已经 36 岁了。只是当时，他不幸患病。画中的华托向画外流露出

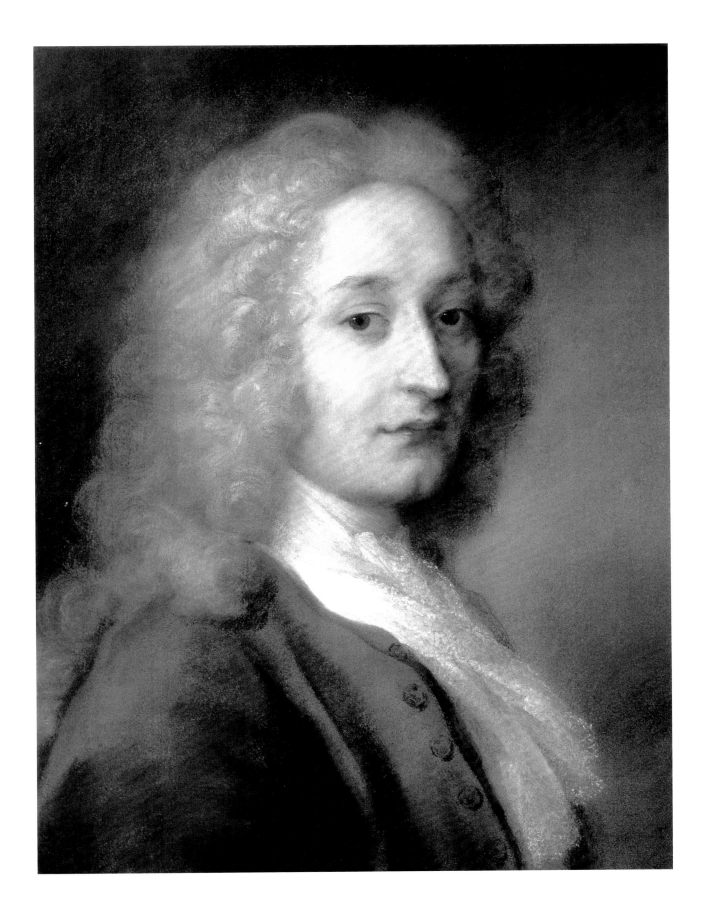

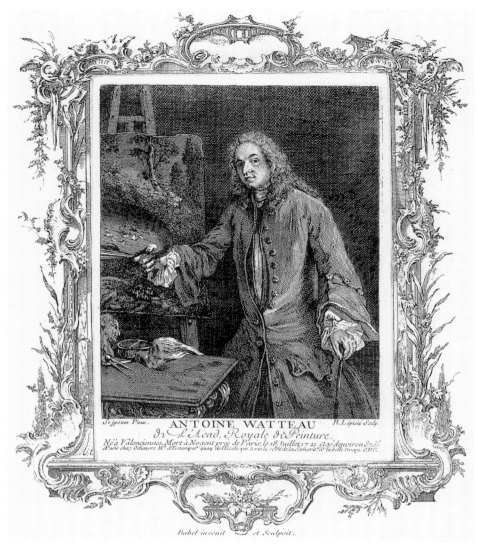

图 3 老伯纳德·勒皮西，仿华托于 1736 年创作的《自画像》
蚀刻版画，13.1厘米×10.6厘米（边框由巴贝尔设计）
艺术史档案馆，柏林

这幅画复制的是华托在 1720 年左右创作的一幅自画像。1736 年，这幅自画像为让·德·朱利安所有，目前已佚。画中位于调色盘后面的那张风景画才是"纯然的风景"。换言之，这才是没有人类的自然景观。它象征着色彩绚烂的绘画世界与自然本身之间的和谐。因此，这幅自画像富有刻意想表达的内涵。

图 4（对页）弗朗索瓦·布歇，仿华托于 1726 年创作的《安东尼·华托》
蚀刻版画，33.3厘米×22.7厘米
德国柏林国立普鲁士文化遗产图书馆，柏林

这幅蚀刻版画是华托一幅自画像的复制品，后来被布歇使用，作为他版画作品集《性格不同的人们》中的标题页。布歇之所以使用这幅肖像画，主要是为了表达对华托作为一位画家的敬仰之情，而他自己也从华托的艺术中受益颇丰。为了凸显出画家服装的华丽，布歇特意为他添上了一件毛领外套。

一副失落的眼神，这是他在画中努力做出的唯一动作。病患的痛楚通过嘴唇表现出来，与身体相比，他的鼻子略显小了一些。罗萨尔巴·卡列拉并不是一位心理学家，她在表现人物上的成功完全基于能够在画作中暗示出描绘对象的性格特性，同时也往往能传达出对象具有的华贵气质。在这幅肖像画中，她同样采用了这样一套方法，尽管这或许与华托的病痛并不协调，但也许正是这位病人的命运促使她突破了以往在创作上的局限。

今天我们所能看到的、由华托自己绘制的两件自画像是两幅版画作品。创作时间稍晚的这件（图 3）大致画于 1720 年，是由伯纳德·勒皮西（1698—1755 年）重新创作的复制品，与罗萨尔巴·卡列拉所作的肖像画十分相似。画中，华托左手握着类似于手杖的东西，右手则拿着调色盘和画笔，指向画架上的风景，寓意着他对大自然的热爱。一张小桌子支在画架前，桌上放着一块用于清理画笔的布，旁边分隔为两个区域的容器装着用于清洗画笔和稀释颜料的液体。桌上的圆规是"适度"的象征，而与其紧挨着的则是半人半羊农牧神的小头像。桌子以及放于桌子上的物品表明画家在创作上并不是一蹴而就的，而是往往能够让读者在画中花费更多的时间来赏读。要想找到与这幅画类似的其他肖像画并不容易，目前留存至今的只有路易·克雷皮（1680—1746 年）创作的一件版画如此，创作时间上大概要比图 3 的肖像画早十几年。这件作品（图 1）中的华托没有戴假发，而是留着自然的短发，身体稍微后仰，富

有自画像特有的自信。在清澈、直接的眼神之外，另一个显著特点依然是他那略显敏感的嘴唇，只不过这幅画中的头部更像一位农夫。

华托对于肖像画的了解，主要来自于他的第一位巴黎老师克劳德·吉洛特（1673—1722年）——这里并不是指华托在肖像画方面毫无自己的观点，而主要在于他认同吉洛特设立的典范。前文提到的两幅华托的肖像画，其创作时间正处于华托艺术生涯中极具创造力的阶段。这段时间也是目前我们所能了解到的关于华托的唯一一段生平，在此之前，华托一直默默无闻。在他的绘画作品中，想要寻找隐含其中的自画像将会无功而返，此外，他所描绘的世界也与自己的生活环境无关。这种令作品与自己疏离开来的意图也体现在他从不在画上签名这种行为上。可以说，大艺术家越是刻意地在公众面前隐匿自我，就越能够在肖像画中呈现自我。青年时代的弗朗索瓦·布歇（1703—1770年）是华托的狂热仰慕者，华托去世时，他才18岁。后来，布歇根据图3创作了一幅变体画以及一幅版画（图4）。画中的华托手里拿着一支笔，取代了原画中的支腕杖，另一只手中拿着一个画夹。

让·德·朱利安纳，这位华托的朋友，同时也是华托画作的狂热收藏家则走得更远。华托去世后，他以版画的形式出版了艺术家的画作。尽管出版物的标题是《安东尼·华托作品集》，但他还是以风景画为背景，将自己也画在了版画中，在画家的工作室中演奏大提琴。这幅版画容易让人想起图3那张自画像。在这一点上，朱利安纳与华托的想法并无二致，而图3肖像画中画架上的风景也与朋友们欢聚的背景风景存在相似之处。只是，在这种蒙太奇式的绘画中，朱利安纳似乎对他的朋友华托显得不公。而版画的雕刻者尼古拉斯-亨利·塔迪厄（1671—1749年）也并不了解华托的个人性格，尽管从绘画上人们就能对他与其艺术加以了解。

萦绕于华托个人周围的神秘感也表现在其绘画作品所富有的神秘性上。而如果我们从正确角度来看，便能发现那些绘画中确实提供了有关其作者的最为可靠的信息。我们无从得知华托的早期艺术作品，现存的作品集大约涉及了他200件油画原作，其中很多都以版画和复制品的形式被保留下来，同时他所创作的、用来作为室内装饰的作品大多都留存于版画中，这些作品的创作时间大都集中于15年间。

也就是在这样一个相当短暂的时期里，艺术家经历了戏剧化的转变。很难说清楚到底是什么在这一转变背后起到决定性的作用，因为在一个网络之中没有多少直接的路径可言，观念中总会存在诸多方面的相互勾连。关于华托画作的归属、创作年代与解读问题，依然还存在诸多难以确定的因素。这些信息中的许多小细节都存有相似的缘由。其中，就包括对于华托作品的细致研究，其研究目的在于要力求建立起对华托认识的全面图景，这种全面图景就像马赛克一般，只是研究本身又拒绝这种严丝合缝的建构。华托并不像其他艺术家那样思考，就连那些与他处于同一生活环境中的艺术评论家们有时也难以知晓他到底在想些什么，特别是华托在创作前，并不预先持有自己的画面观念。华托在绘画中所要传达的思想往往并不能从作品的标题中看出，因为这些标题大多源于后来人进行版画复制时的自行添加，华托基本上不会给自己的作品命名。这些作品名称大多是为了方便阐释画面，继而成为与画作相宜的专有名称。对于华托个人风格的研究是十分重要的，而相比之下更为重要的是，不仅要关注他在形式上的变革，同时更要思考在成熟形式背后，其观念上的变迁，因为华托除了在画作中纯粹幻想之外，也确实会在其中传达一些想法。就他的作品集而言，我们能够从中整体窥探出一些规律性的东西，而只有当我们从这些个体性的画作中归纳出一些结论的时候，才可以逐渐超越对于华托作品的一瞥，而真正从中认识到其艺术中的多样性所在。

尽管华托是在巴黎逐渐提高自己的绘画才能的，但对于这座城市，他一生中似乎都处于旁观者的角色，他的内心始终都希望能够远离权力的中心，却一直未能抵牾住这座城市所具有的独特吸引力。要让他以城区中心，甚至凡尔赛郊区（1682年，法国国王将王宫移至此处）人们的生活作为绘画主题，是完全不可能的事情。在他看来，只有那些城市与乡村接合的地方，或者远离文化和经济生活中心的区域才是真正值得描绘之处。在华托的心性中，他总是带有一种随时将会离开这座城市的态度，在巴黎，他始终没有一处固定居所，一直混住在朋友那里。1702年，18岁的华托初次来到巴黎，继续学习绘画，同时赚取生活费。此时，西班牙王位继承战争已经持续一年，首轮战火已经蔓延至专制权力的广大区域。此时，太阳王已经令整个欧洲惊叹不已——在1701年，亚森特·里戈（1695—1743年）这位老练的宣传家在画中将当时法国贵族，也包括当时已经63岁的国王在画中摆出一副其权威难以逾越的姿势（图6）。在很长一段时间内，这种肖像画成为诸多统治者肖像画的范本：当然，在后来某些这种类型的肖像画中，对于权力的艺术表达也逐渐沦落为现实政治权力衰落的掩饰方式。通过这些肖像画，那些对政治反应愚钝的人将会更关注世界，同时也能对此更保有新鲜感，这便是华托的意图所在。

图5 尼古拉斯·亨利·塔迪厄
《风景中的安东尼·华托与让·德·朱利安纳》，1726年
蚀刻版画，37.9厘米×29.4厘米
德国柏林国立普鲁士文化遗产图书馆，柏林

让·德·朱利安纳定制这幅版画的目的是要将其放在他的版画收藏集《安东尼·华托作品集》的标题页上。他在画中正在弹奏大提琴，坐在艺术家前面，周围是葱茏繁茂的树林。这幅寓意在表现两人友谊的版画，同样也象征着音乐与绘画之间的密切关系以及两类艺术所具有的同等吸引力。

深入阅读：1700年前后的法国

图6 亚森特·里戈
《身穿盔甲的路易十四》，1701年
布面油画，238厘米×149厘米
普拉多美术馆，马德里

画中，路易十四被刻画成一位身穿盔甲的军事将领，在风格上意在表现出他在当时的战无不胜，腰间系着一条飘浮起来的大腰带。在同年创作的一幅著名君主像中，里戈也为路易十四安排了同样的姿势。他身穿一件貂皮长袍，充分表现出国家与君主制度的等同性，国王手持王室权杖。而在这幅画中，他却拿着将军的指挥杖。画中作为背景的战争场景是由约瑟夫·帕罗塞绘制的。

将华托的作品视作18世纪早期巴黎生活的直接呈现，将会是一种误读。假如非要在华托的艺术与他所处时代之间建立起某种关联的话，那么可以说他只是想通过描绘这些气宇轩昂的肖像画，反照政治现实。华托在巴黎生活、工作时，法国正在经历政治、经济、文化上的低潮期，而在此之前的半个世纪里，却是法国政治与文化的辉煌时代。法国作为欧洲大国地位的崛起，得益于路易十四卓越的个人能力。他年少即位，20出头便在马萨林主教（1602—1661年）去世后掌控政局。在此之前，马萨林主教作为总理大臣，掌管着法国的命运。众所周知，太阳王具有睿智的头脑、帅气的容貌，励志要成为基督教国家最为英勇的国王，他要将法国变成比罗马还要伟大的国家。后来，他的确在精干大臣与忠诚将领的辅佐下，实现了这一目标，法国也演变成一个组织严谨的国家。作为一国之君，路易十四将整个国家的命运等同于自己的生命。而此时的法国采取压制一切自由势力和家中个人生活方式的政权模式，同时正在进行领土范围的不断对外扩张。法国赢得了周边国家对其文化成就的敬仰，同时也因对外扩张的外交政策而招来其他国家的憎恨。

路易十四在位时，法国工业贸易繁荣，经济上的昌隆使它占有欧洲历史上前所未有的统治地位，正如当年的古罗马帝国一样。修建城堡、公园林立，凡尔赛宫成为当时欧洲最为恢宏的皇宫，巴黎城也在不断扩建之中。国家实力的如日中天也推动了其在科学、艺术领域的发展，力求能够达到其他方面的成就。此时，法国文学正值黄金时代，持续涌现出戏剧家皮埃尔·高乃依（1606—1684年）、让·拉辛（1639—1699年）、让－巴蒂斯特·波克兰（著名法国戏剧家莫里哀）（1622—1699年），诗人让·德·拉封丹（1621—1695年）、尼古拉斯·布瓦洛（1636—1711年），演说家雅克·博尼涅·波舒埃（1627—1704年）、弗朗索瓦·德·萨利尼亚克·德拉莫特·费内伦（1623—1715年）以及伦理学家布莱士·帕斯卡（1623—1715年）、让·德·拉·布吕耶尔（1645—1696年）等人的文学作品。以上这些人都出生于1606—1645年之间，但却没有人能够比太阳王更加长寿。到18世纪初，法国建筑、雕塑和绘画大师的数量要比17世纪稍逊一筹。查理斯·勒布伦（1619—1690年）和皮埃尔·米尼亚尔（1610—1696年）的相继去世意味着法国历史画创作衰落时代的到来。此时，肖像画成为主要的绘画类别，以亚森特·里戈（图6）和尼古拉斯·德·拉吉利埃（1656—1746年）（图65）的创作为代表，而肖像画并不适合于华托。

如上文学艺术上的发展与当时的政治环境休戚相关。然而，随之战争上的连连失利以及《赖斯韦克和平条约》（1697年）的签订，法国的对外扩张政策开始有所转变。此时，法国不得不放弃一些已经占领的别国领土。早在1692年，法国军队就曾在拉霍格尝到被英国人打败的滋味。不仅国家政权因接连的战争而受到削弱，同时整个法国都因统治与政策上的褊狭而日益走向衰弱。1685年，路易十四废止了亨利四世（1589—1610年）颁布的南特赦令（这一赦令旨在尊重新教徒的信仰自由），共有40万胡格诺教徒迁出法国。教义严格的天主教派——詹森派的势力，也因此受到遏制。此时，英格兰和苏格兰国王詹姆斯二世（1685—1688年）对于路易十四的支持，引发了1688年英国的光荣革命，詹姆斯因此也失去了自己的王位。

相较而言，法国政治上的更大失利主要是受到1701—1714年西班牙继承战争的影响。西班牙国王查理斯二世（1665—1700年）驾崩之后，他的领土由太阳王的孙子安茹公爵菲利普，即后来的西班牙菲利普五世继承。神圣罗马帝国皇帝利奥波德一世（1685—1705年）对这一王位继承表示反对，法国也很快察觉到欧洲其他主要国家的不满情绪。仅仅这些或许就足以给法国带来巨大的政治灾难，何况还受到1710年英格兰政治变革的影响。1710年，辉格党政府的下台致使1711年正处于战争有利局势的马尔伯勒公爵军队撤退，这也最终导致了1713年《乌得勒支和平条约》的签订。直到1714年，《拉施塔特和巴登和约》的签署才使法国与神圣罗马帝国之间的纷争得以缓解。可以说，路易十四对于实行普遍专制统治的政治观念由于以上这些历史事件的出现而逐渐减弱，与此同时，法国经济也正遭遇滑坡。1709年，一场饥荒降临巴黎。接下来的冬天显得尤为难挨，整个国家负债二十亿里弗。路易十四儿子的大王储（1661—1711年）突然去世，伴随而来的是一些有关毒杀的流言蜚语。次年，大王储的长子路易·德·勃艮第（1682—1712年）及路易的妻子相继去世，1714年路易的弟弟贝里公爵查尔斯（1686—1714年）也不幸去世。到1715年，路易十四去世后，只能由他的孙子、时年五岁的路易十五（1715—1774年）继承王位，由路易十五的伯父奥尔良公爵菲利普（1674—1723年）摄政。

奥尔良公爵是一个热爱和平、机智诙谐却又放荡邪恶的人物，他的摄政促使巴黎生活发生了一次根本性的转变。可以说，一个新的时代就此开启，而这样一个时代恰好又对艺术产生了相当深远的影响。苏格兰金融家约翰·劳（1671—1723年）被准许可以建立私人银行，这一特权显示出较为大胆的国家财政政策。之后，约翰·劳有关建立国家银行方面的想法也被采纳，公众开始疯狂投机，贫困之人突然之间成为暴发户。而在这场财政风暴中，原有的法国社会秩序逐渐崩塌。直到1720年夏，这样一场狂热的经济泡沫最终走向幻灭。而此时，华托正生活在英格兰，他的财产在瞬间所剩无几，也正因如此，朱利安纳曾救济过他6000里弗。

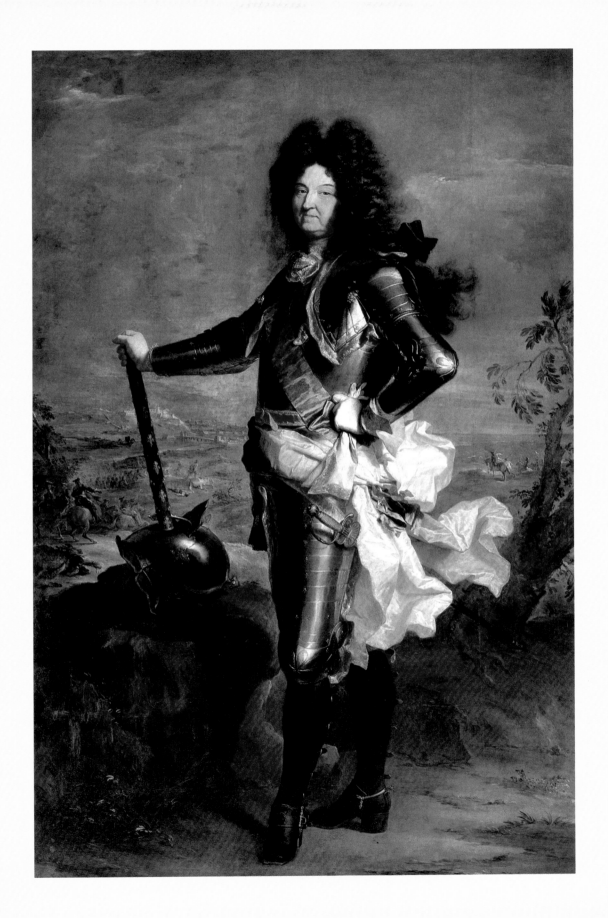

格森特画店招牌

1721年7月18日，华托去世，年仅37岁。在去世前几个月，华托创作了其艺术生涯中最具震撼力的作品——《格特森画店招牌》。这种震撼力不仅来源于作品的尺幅，还在于作品本身所承载的华托的个人艺术观念。商店招牌通常只是由那些普通的装饰画画家接收订件进行创作，而华托早在1917年就已经进入美术学院。在美术学院接收的华托作品——富有才气的《西苔岛朝圣》（图54）中，华托并没有体现出其特有的艺术观念，而在这件画店招牌作品中，才真正表现出他对于艺术世界的看法。也正因为这样，我们有必要在这里了解一下这幅画后来的命运。画店之后，它被相继悬挂于皇家城堡的一处画廊中，到1754年时，老弗雷德里克又将作品挂在了柏林附近夏洛藤堡的音乐厅内。

这样看来，可能是挺刺激的，但其中或许也夹杂着一丝心酸和无奈。一位伟大的艺术家将自己的观念注入一幅将要悬挂于街头的绘画作品当中，当然，这似乎能够让每个人都能一睹它的风采，但殊不知也恰恰因为如此，这幅画在室外经历风吹雨打，很容易遭到毁坏。在这幅画开始悬挂在格森特画店门楣的14天之中，很多人表露出对它的赞美之情，最终克劳德·格鲁克（1674—1748年）买下了这幅画。尽管克劳德的购买使这幅画免于损毁，他却有意改变了原画的样子，经过画中某些部分的增大和裁切，这幅画从上部拱形边缘的画店招牌变成了以再现画廊为主题的长方形作品。事实上，克劳德将作品最终变成了两件长方形画作。由于要使两件作品的尺寸相同，同时还要确保原作中的两组人物恰好在中间分隔开来，因此在右手边裁切掉了30厘米宽的部分，并将其加了到了右手边上部的区域上。想要窥探出右手上部区域画作的原貌，其实也相当容易。X光照片也显示曾经被华托裁切的画布边角，被用于画作的扩大区域，随用剪刀裁剪的不规则画布恰好与原来的画作和将要增加的区域吻合。画作部分的扩大和右手边部分的修整很有可能得益于他的学生——让·巴普蒂斯特莱·佩特（1695—1736年）的

功劳，他也曾在华托的画室进行绘画创作。从新修改区域笔触效果与整幅原作显著的快速笔触不同来看，修改必定不会是华托个人所为。其中，所有新添加部分的绘画技法与一些老大师，如鲁本斯、提香、约丹斯等人的现存作品如出一辙，而整件作品都是华托一人所绘。

对这件作品进行修改裁剪时，华托已经去世。据格森特所说，当时华托接收佩特作为学徒才刚刚一个月的时间，佩特后来也意识到"他当时已经将这么短时间内所学到的所有绘画技巧都倾注于这项工作中"。佩特是一位容易取悦于他人，却才华平平的艺术家，主要精于模仿绘画大师们的艺术风格。大约在1732年之前，佩特还曾为皮埃尔·艾夫琳（1702—1760年）做过一份这张画店招牌的版画复制品，其中对原画的画面比例做了很大幅度的调整。

这件商店招牌的第一位持有者——画商埃德姆·弗朗索瓦·格森特，曾在一篇关于华托个人传记的文章中，讲述了这件作品创作的全部历程。1744年，其内容被收入并印刷在罗伦格尔收藏的拍卖名录上：

"1721年，华托回到巴黎。恰逢此年，我的画店刚刚开张。他前来问我能否合作，倘若可以，他可以画些画，免得因长时间不动笔而变得手生。这是他的原话。他还提到，如果我愿意，他可以为画店画一张画挂在门面外面。当时，我还是比较反对。因为在我看来，他应该将自己的艺术理念用于一些更为重要的创作中去，但当我看到他对这一创作的热情时，便同意了。最终，这幅画作的成功众人皆知。它完全来源于生活，人物动作是如此的轻松，是对生活的真实呈现，构图相当自然，画中人物组合的处理也显得如此娴熟，如上这些方面的异常突出的确吸引了路人纷纷投来目光。甚至于当时一些极为称著的画家也曾数次前来观赏，对其表示大加赞美。华托创作这件作品，只用了八天的时间，而且当时他只能在早上的时间绘画，因为此时的身体状况已经无法让他更长时间地持续创作。他曾经大方地向我提到，画作的这种反响也着实令他感到有些

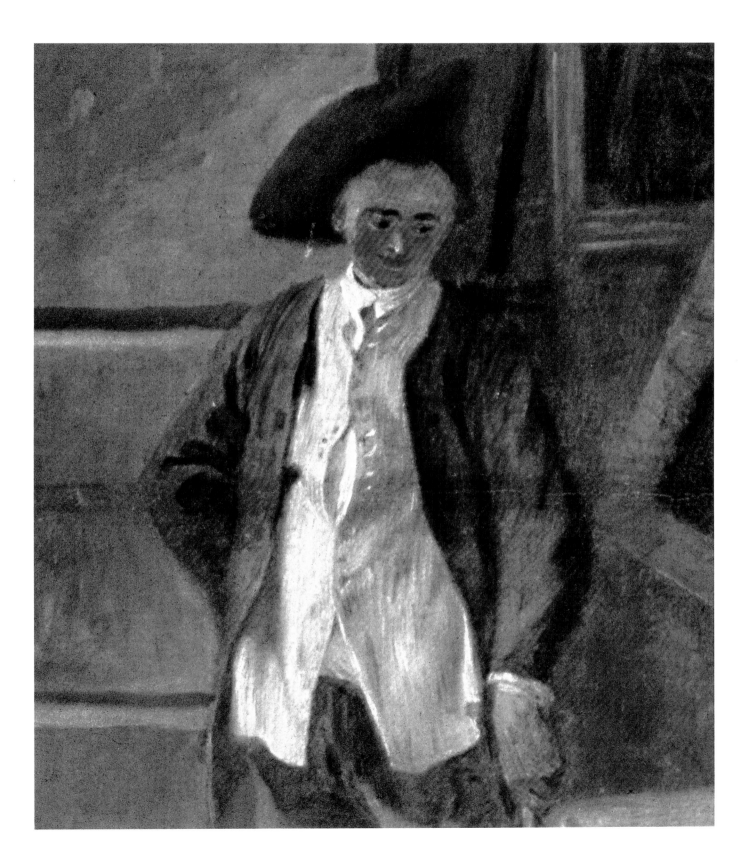

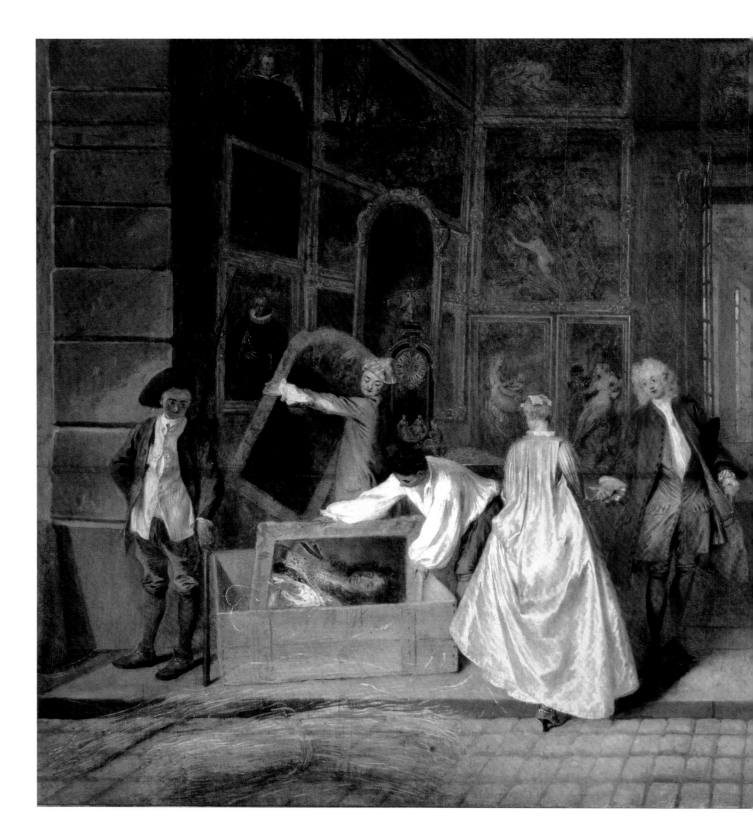

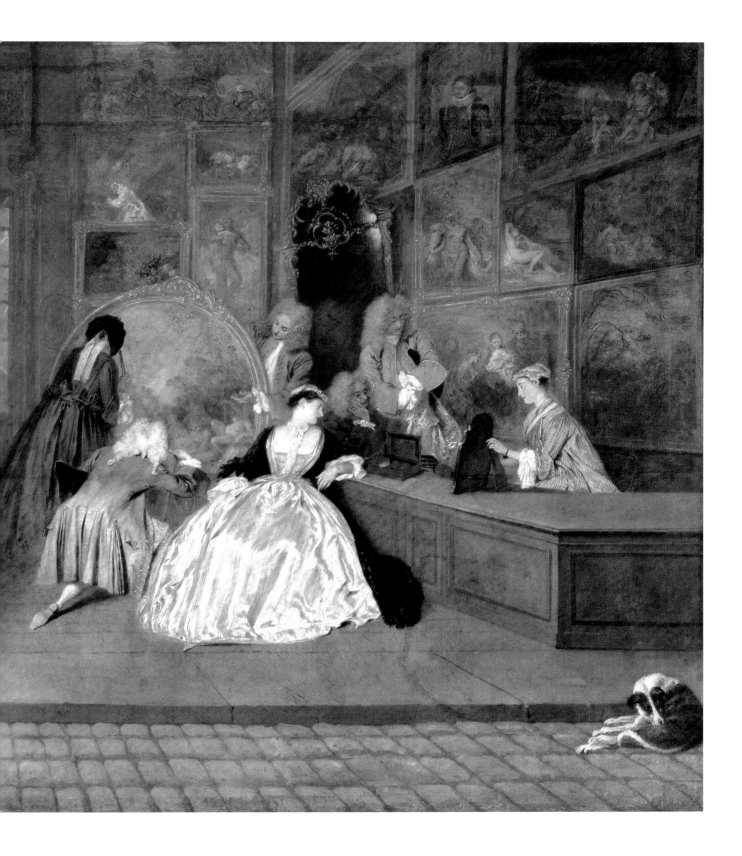

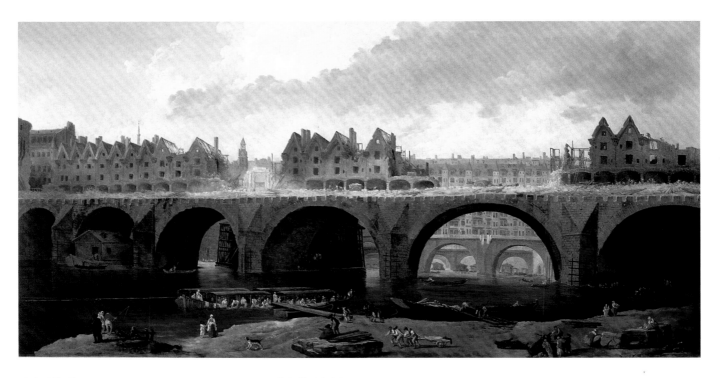

受宠若惊。"

信中，格森特把时间记错了。华托是在1719年去英格兰的，当时他已经抱病在身。1720年，他从英格兰回到巴黎。至于他为什么去英格兰，我们无从知道，或许是去为了寻得名医理查德·米德（1673—1754年）的医治，这位医生他也很熟悉。米德至少拥有华托的两件作品。与许多当时的国外艺术家一样，他的目的也是要在伦敦获得更多的收入，并且得到公众的认可。

格森特对于这幅画相当认可，认为它"完全是由生活所致"。他的画店位于圣母桥上，两侧商店遍布。休伯特·罗伯特（1733—1808年）曾在一幅画作（图9）中再现了圣母桥上汇集这些商店的拱廊立面，华托的画起初就被挂在其中的一个拱廊当中。画店的宽度应该与拱廊一样，由此可以推测华托所画的这幅画店招牌大概有四米长。由于格森特的画店位于该桥的一个桥墩上面，地势要比其他商店低一些，还有一间进深的后屋。从华托的绘画来看，难以确定是否是通过双层门，将后屋与商店门面分隔开来。从画中所再现的商店比例来看，画店的后墙大概不足四米，店面前方的地面空间也被扩大成原有宽度的至少两倍，主要是为了能够在画中容纳更多的人物。换句话说，华托在画中扩大

了实际的画店空间。

画中，街道的铺设也完全来自现实生活，这样安排的目的是要让路人一看到这个招牌，便会产生进店一览的欲望："逼真"和"夸张"的娴熟处理使画店招牌令人感到真实可靠。只是，那些批评这幅画的观众决然不会看重这些技巧，况且他们或许还会因此低估画商的信用。好在华托采用一种矛盾而且富有讽刺性的场景陈述事实，而不是那么露骨直接。华托在这里使用的是一种讽刺文学的方式，这样就能将不受欢迎的批评掩饰成一个笑话。

格森特对于这幅作品"完全是由生活所致"的评价，也完全适合于人物描写，其中有两份速写草图被保存下来。图中画了两位雇工，一位正在弯腰，另外一位则在搬运一面镜子，还有一位女人背对观众。没有证据能够证明华托作画的通常步骤，这其中可能会涉及"如何将之前分别描绘的画中人物组合在一起""如何将他们安排为两组相对均衡的人物群"等问题。实际上，华托确实也没有使用如上的步骤，也正因为如此，这幅画的布局才显得如此"自然"。这也是格森特着重强调的一点。也正是从这一方面来看，这件画店招牌才能够在华托的其他作品中脱颖而出。

在格森特的讲述中，有一个事实可能显得有些奇怪。一个病重之人特意为朋友的画店绘

图9 休伯特·罗伯特
《巴黎圣母桥上正在拆毁的建筑》，1787年
布面油画，81厘米×154厘米
国家艺术馆，卡尔斯鲁厄

18世纪初，巴黎的圣母桥上坐落着很多家商店。罗伯特的这幅画作描绘出拱门里商店林立的景观。华托的画店招牌就被悬挂在其中一个拱门走廊里：格森特的画店可能就位于从右数第二个拱桥的桥墩上面。在城市现代化进程中，这些建筑遭到拆除。

图10《格森特画店招牌》（图8局部）
两位商店店员

两位商店店员正在画中工作：其中一个正在搬镜子，另外一个则躬下腰，正在将一幅画放入箱子中。两位店员紧接着，华托意图在画中建立两者之间的关系。在最终完成的作品中，两人伸展的手臂运动形成一种富有艺术感的人物群安排。正要伸进箱子的人物与象征着纯洁的镜子之间具有某种紧密的关联。

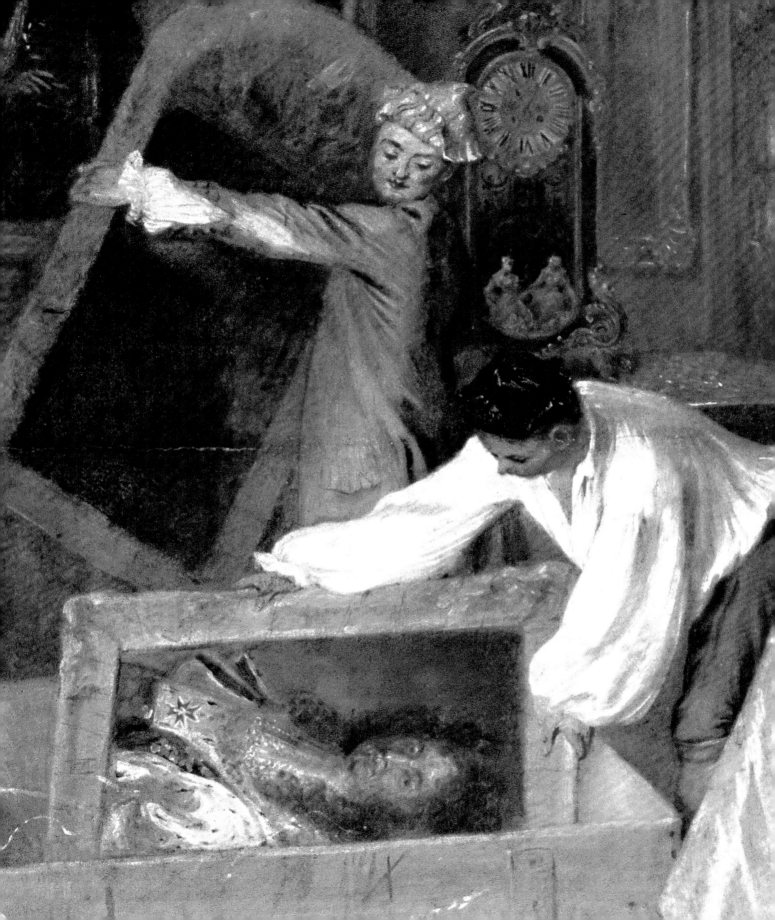

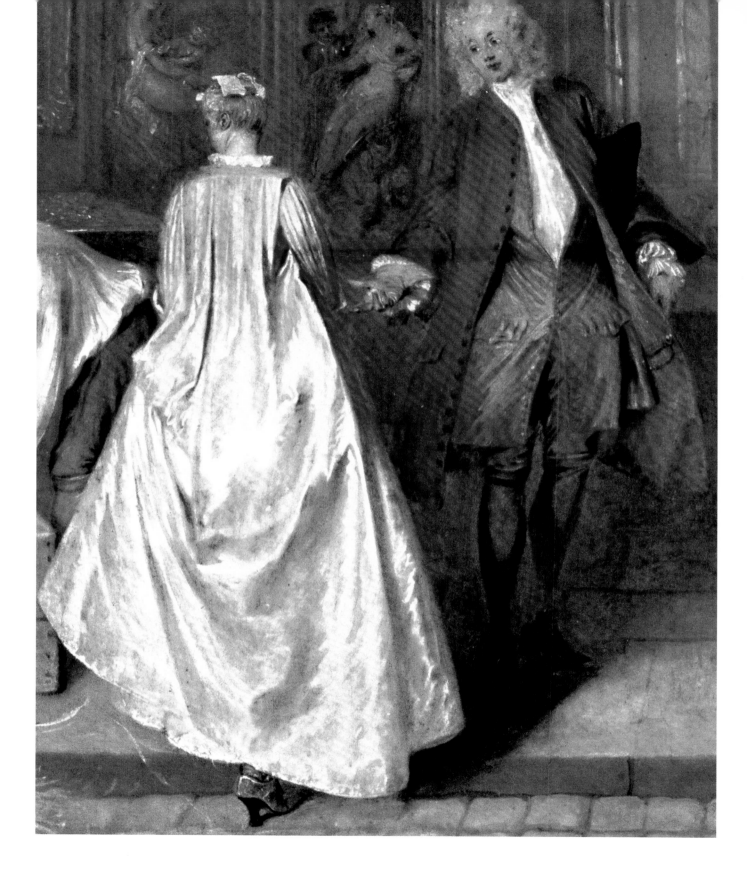

制招牌，这必然会成为一段广为流传的佳话，而朋友不久之后便将作品变卖。那么，他是否将挂在画店室外的那件原作替换成了一件更为精湛的复制品？假如真是如此，那么为公众绘制的画作在不久之后便转为个人所有，淡出人们的视野。因此，便引出一个问题：华托果真是要给格森特的画店绘制招牌的吗？

要想回答这个问题，就需要我们重新审视一下这件作品。画中成组的人物被安排成连续不断的紧挨形式，与建筑中楣装饰带的样式相似。如果我们从左向右"阅读"他们的话，便能从中解读出画家的意图。画面开端于被装进箱子的路易十四画像（图 10），这幅画是亚森特·里戈的著名宫廷肖像画作品，只是在华托仿照创作的画中，其画幅长度减半，同时也是对 1718 年格森特接手画店的名字——"伟大君主"的隐喻。他的肖像往往被挂在很多地方，主要目的是让人们时时想起他的君主制度，除此之外，别无其他功能；这幅肖像画正被放入箱子中，仿佛就像被放进即将被抬走的棺材。之所以把画入箱，并不是因为卖出了画，而是将一些无法再出售的作品保存起来，放在箱子里。忙于搬运这幅皇家肖像的是画店的一位雇工，另外一位搬运工则正在等待将箱子搬到手推车上，将其运走。他们正低头看着这件国王肖像，此外还有旁边那位正在搬镜子经过的工人也在注视着这件肖像画。背景中放着一个富有装饰性的钟表，这是当时传统的钟表样式。这更进一步表明国王的时代已经终结。此外，挂在左边墙上的是一位绅士的礼仪肖像，画中人物戴着围领，这大约是 1630 年前后的风潮。出生于 1638 年的路易十四在当时那些力图变革的人们眼中，活得过于长寿，同时在位时间也过于长久。而对于华托这位因为路易十四领土扩张而成为法国人的画家而言，似乎与这些人抱有同样的想法，拥护奥尔良公爵菲利普摄政统治期间相对自由的政治控制。

因此，画中第一组人物所要传达出来的信息可以解释为是对太阳王专制统治宏大风格的讽刺性厌恶。在此，也许应该提到最早为华托撰写传记的一批作家，其中有一位是孔德·德·凯吕斯，从他在传记中的叙述来看，也足以证明华托相当钟爱于嘲弄和讽刺的手段。

如果对画中第一组人物及其周边事物的阐释是正确的，那么整幅作品就能够被这样理解：画中被挂在墙上的画作不仅仅是画商经营的资本，同时也对画中人物提供了注解，继而返照出整个现实社会。

位于这组人物旁边的是一群隶属于上等社会阶层的人们（图 11）。背对观众、穿着粉色礼服的妇人也正将目光投注在国王的肖像画身上，与前文提到的、雇工组成的人物群彼此呼应。妇人正踏上进入画店的台阶，左手提起裙子，与她同行绅士的仪态也十分优雅，握着她的手，并摆出一副欢迎她的姿势，同样也表示对观众的欢迎。

在这两个人物旁边，是一组长而窄的画，这种画通常只被放置在祭坛画的两侧。左侧画作中绘有维纳斯和丘比特，右侧画作则是维纳斯和马尔斯。这种将粉色礼服妇人类比为爱之女神的设计，使她演变为一个爱人的角色，她的求婚者被比喻为马尔斯，尽管从外表看来两人并不相像。马尔斯与爱神维纳斯之间的爱情是不正当的，因为维纳斯已经嫁给了火神。这也是对画中这对男女关系的暗示。挂在这两幅狭窄画作之间的画（图 13）描绘的是潘神追求仙女希瑞克斯的故事。这预示着与画中男女优雅外表形成极大反差的，是那位绅士的贪欲与他内心的真实想法。因此，在这位绅士邀请姿势的安排背后，有着更为深层的用意，妇人和绅士在画中的两组人物之间提供一种画面平衡的作用。他们从属于画中右侧的人物群，右侧人物群实际上又被分为两部分，其中之一便是妇人和绅士，另外一部分则是位于右侧、布局紧密的七个人物。这七个人物占据了更多的画面空间（图 14）。其中，一对显然结婚很久的夫妇正在欣赏一幅尺幅较大的椭圆形画作，画中画的是浴女，其题材可能是"狄安娜发现卡利斯托怀孕"。夫妇中的绅士单腿跪在地上，以便能够更好地一览画中他更感兴趣的女人身体，身着暗色服装的妇人则正在仔细探查画中树上的叶子。她手中拿着一把扇子，这是华托许多贵妇主题绘画中经常出现的物件。当时，这种扇子常常被用来作为送给情人的信物。只是，我们能看到她手拿的并不是扇子的把手，而是扇子的另一端，因此它不能被展开。

可以将绅士跪地的姿势与其上方悬挂的画作中的加尔默罗会修士联系起来。这幅作品或许能够让当时的巴黎人联想起厄斯塔什·勒·叙厄尔（1617—1665 年）圣布鲁诺题材绘画作品中的一系列场景。同时，位于绅士上方的那幅画也会激起以往那种浓厚的宗教感，这有助于我们据此解释那位单腿跪地的、所谓艺术鉴赏家的行为：这位巴黎人虽然没有宗教信仰，但却很享受世俗之乐。而位于椭圆形绘画上方那幅华丽的水果静物画也可以被作为支撑这一阐释的依据。

图 11《舞会的欢愉》（图 43 局部）

华托喜欢在绘画作品中安排人物背影，其目的不仅是要提升画面的纵深感，而且也要刻画出人物礼服的丰富褶皱，以凸显出人物的迷人之处。在描绘妇人的礼服时，华托大多采用这种塑造手法。

图 12《格森特画店招牌》（图 8 局部）
身穿粉色长袍的妇人

画中，这位身穿粉色长袍的妇人正走上台阶，准备进入画店。我们可以看到，她的左手正在拎起裙子。华托喜欢从背影描绘出那些妇人们的华丽礼服和长袍；服装布料的褶皱，使得华托能够有机会显示出光的闪烁。在此，他同样力图强调轮廓线的刻画。

图 13 《格森特画店招牌》（图 8 局部）
潘神与仙女希瑞克斯

画店悬挂的这幅画中，仙女希瑞克斯正在试图摆脱追逐她的色鬼潘神。接下来的一刻，在希瑞克斯的呼救下，她的姐妹将会使她变成一丛芦苇。潘神则用芦笛吹响忧伤的曲子。这种表现好色神祇的题材也同样出现在《丘比特和安提俄珀》（图 88）这幅画中。

图 14 《格森特画店招牌》（图 8 局部）
风景中沐浴的女人

这幅画展示的是正在自然景色中沐浴的女人们。在 1799 年，肖像画大多采用这种椭圆形构图。华托则喜欢将这种构图运用到其他作品的创作中，并凭借他在装饰画方面的经验，开创了一种洛可可艺术风尚。这幅椭圆形的作品能够使它从墙面周围悬挂的其他绘画作品中脱颖而出。

可以说，这些人所追求的，是荒唐之事。此外，这一论断也得到静物画旁边另外一件绘画作品的证明，画中一位宫廷小丑正像安抚孩子般地安抚自己的玩偶。这是自 16 世纪以来，弗兰德斯绘画中的常见主题。在华托的很多绘画作品中，经常会出现小丑的形象。其中，《病猫》就是这样一件作品，画中也有一个小丑。这件作品后来被让·米歇尔·利奥塔德（1702—1796年）复制成版画，并被人民评为"彰显人类愚蠢的图像"。

画商就站在仙女题材的椭圆形绘画旁边，他右手手扶作品，左手则摆出一副为客人介绍作品的姿势。最后，我们来看一下画面最右侧呈三角形构图的四个人物（图 15）。一位妇人和两位绅士正仔细打量着一面待出售的镜子，镜子后面是女店员。坐着的妇人呈现出侧面像，身着华贵的丝绸礼服和黑色斗篷。画中，她与前文所提到的身着粉色礼服的妇人一样，在右侧画面中占据着主导地位，并且彼此之间起到一种平衡的作用。在她饱满的裙子下面，隐约显露出她的一只脚，鞋子的前端恰好正处于门前台阶垒砌石块的接缝部位。这三个人从不同角度目不转睛地盯着这面镜子，注视的角度仿佛更应该转向旁边的那些艺术作品。然而，他们却只专注于眼前

露出怜悯之情，不仅再现出著名戏剧中的场景，同时也显露出意图变革国家结构的社会批判意识。华托主要通过绘画中的"小丑"形象，与意大利喜剧建构联系。或许，我们可以更进一步将整幅作品看作一出意在揭示巴黎社会真实面貌的喜剧。华托只是将一部的喜剧搬到每个人都能观看的街道上，就像这幅画店招牌一样，它仿佛就是一处街边剧场，在格森特的画店门前展演。

如果是从这一角度看待这幅画的话，便可以得知为什么华托会如此主动地请求朋友格森特让他创作这件作品。这样一来，格森特对它倍加喜爱却又如此迅速将其卖掉，也就变得顺理成章。主要原因在于这幅画根本就不适合作为商店招牌，做生意的人绝对不能将顾客招揽进店，然后再对他们大加讽刺。格森特在他的自传中只字不提有关这方面的情况，因为这样就很难让自己与华托之间脱开干系。他只是大致提到华托乐于嘲讽，厌世并且性格古怪、复杂。

而就审美角度而言，这幅画至少在色彩上显得相当和谐。或许有人会怀疑这幅画是否真的是一种社会批判，可是我们的确享受着它在嘲讽与隐性批判方面的智慧。然而，除此之外，绝不能忽视它的审美维度。

华托在刻画画中作为主角的两位妇人时，表达出自己的爱慕和批判之情。她们并不关注于画店中的画作。在这里，她们没有看，也没有被看，仿佛她们本身就是艺术作品。

华托后来创作的另外一件作品《法国戏剧演

图 18《法国戏剧演员》，约 1720 年
布面油画，57.2厘米×73厘米
大都会博物馆，纽约

这幅画作的色彩精巧微妙。画中占据主要地位的是主角服装的橙红色。这与画面中的银灰色、闪烁的蓝色色调、褐色、灰色和黑色相互联系，而其中的白色则与云朵交融在一处。这一题材在绘画中变成一个负载着各种活动和戏剧性效果的场景。这种戏剧性效果促使这部悲剧转变成喜剧。这幅画或许可以被视作对当时法国戏剧的拙劣模仿。

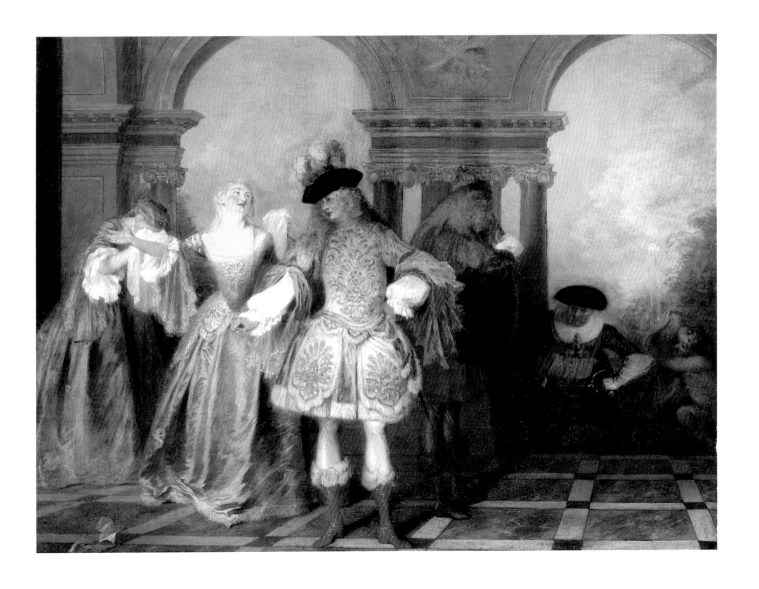

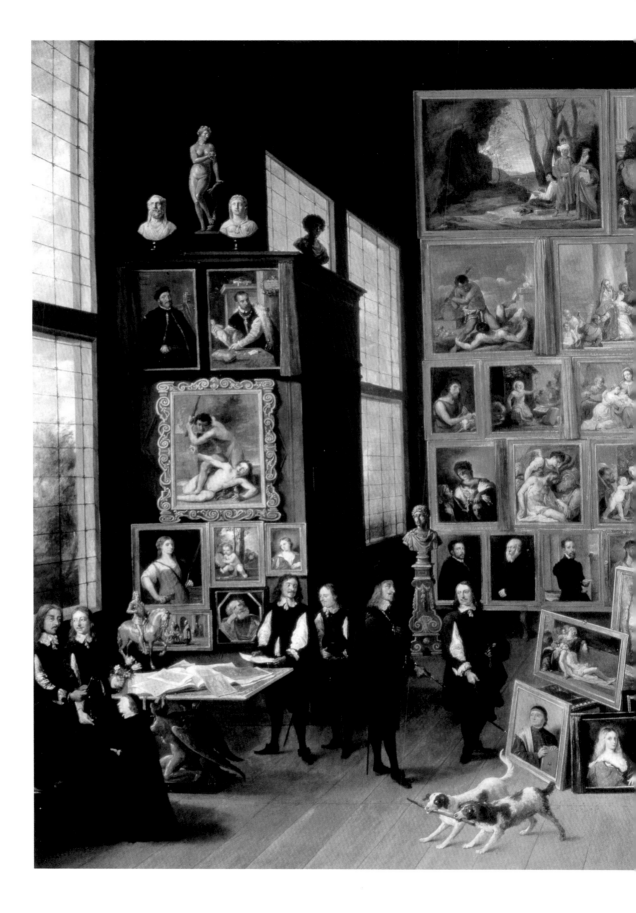

员》（图18），也体现出他在融合讽刺批判与优雅之美方面的能力。画中描绘的是当时能够与意大利戏剧演员相媲美的法国剧团。更准确地说，可以将这种"媲美"理解为是对法国剧团拙劣模仿的讽刺，当时的法国戏剧中充斥着很多戏剧性的表演。画中演员的演出服装属于路易十四时期的装束。男主角紧握右拳，他身边的女演员却仰天悲叹，最左侧的女演员则呜咽失声。还有一位演员转身，目光注视着一位军官从背后的台阶上走过来，仿佛是要带来一次戏剧性的转变。总之，所有效果都旨在营造出戏剧中的悲剧性色彩，舞台布景中的宏伟建筑与演员们的夸张表演交相辉映：四根彼此紧凑的柱子支撑着高耸的拱门。在这张画的另外一幅版画复制品中，画中的柱子上还被装饰有刻着皇家百合花纹样的盾徽。

1725年，丹麦作家路德维希·霍尔伯格（1684—1754年）到巴黎旅行之后，明确提出当时的意大利演员正是针对法国戏剧的拙劣模仿，从而取笑他们的戏剧。

图19 大卫·小特尼尔斯
《利奥波德·威廉大公在其布鲁塞尔的画廊里》，1653年
布面油画，123厘米×163厘米
艺术史博物馆，维也纳

尽管这幅画中的所有绘画作品都确实存在，或者此前都确实存在过并都属大公所有，但艺术家并不试图再现出画廊的真实内景。相反，他却意图展现出大公对于艺术的热爱。华托则以完全不同的方式处理这一绘画主题：这位艺术画商的画店确实存在，但其中的绘画作品却完全出自华托的个人创作。

27

早期创作

能够证明这幅油画为华托创作的草图在风格上依然显得相当笨拙。这一绘画题材来自诺朗·德·法图维勒的喜剧，其中角色包括梅兹坦、巴洛阿尔多医生和丑角。根据加百利·哈奎尔（1695—1772年）版画作品中的信息，吉洛特曾创作过含有同样角色的画作，但绘画背景完全不同，描绘的是戏剧的真实幕布背景。

初到巴黎，华托的维生手段主要是为一位画商复制他自己钟爱的作品。这位画商的画店就位于圣母院桥上，这里也是后来《格森特画店招牌》（图8）悬挂的地方。在华托所复制的画作当中，有一幅吉拉尔·杜乌（1613—1675年）的画，画中描绘的是一位老妇人正在阅读的场景。这也是华托第一次接触17世纪的荷兰绘画。同时，也正是这幅画后来激发了他诸多灵感。

华托大约是在1704—1705年遇见他真正意义上的启蒙老师——克劳德·吉洛特。这位年长华托11岁的画家极大地影响了华托后来的"艺术风格""艺术观念"以及"绘画题材的选择"这三个相关密切的方面（图20）。吉洛特与华托在性格上十分相像，尽管华托这位学生在美术史上要比吉洛特更加著名。他和华托一样，是一位善于讽刺和表达不满、厌恶宏伟风格的画家，同样也着意于不断追求、突破常规题材。除此之外，吉洛特同样也创作一些有关戏剧生活场景的作品，但大多都取材于意大利喜剧。

尽管华托是早期法国洛可可艺术的中心人物，却称不上是一位大胆而具先驱性的变革者。他始终坚持延续前辈画家的创作，而绘画技术上的娴熟也使他更能有效传达出老师的艺术观念。或许可以说，是华托最终完成了吉洛特所开启的艺术目标。对于吉洛特而言，眼看着自己被学生超越，的确应该是一件难以接受的事情，但事实情况却是这对师生的关系始终友好如初。

在创作剧场题材绘画方面，华托从吉洛特那里借鉴不少。这可以从他的两幅画中看出来。一幅是《小丑，月亮上的皇帝》（图20），现藏于南特的一家博物馆中，取自诺朗·德·法图维勒的喜剧。虽说这并不是一幅特别出色的作品，但画中某些局部的理念却得益于吉洛特。当然，如果这件作品的速写稿能够保存到今天的话，或许也有可能证明这些理念更多是来自华托自己的创造。在木偶般僵直人物的塑造方面，可以将这幅画与吉洛特的《两辆马车》（图21）进行

比对。华托的绘画创作深受1707年德·法图维勒戏剧演出的启发，这也证明了绘画作品的创作年代，以及华托在吉洛特画室学习了多久。

另外一幅更为重要的作品是一件华托原作的版画复制品，由路易·雅各布（生于1712年）得以保存下来。画中再现的是1697年意大利戏剧演员被驱逐出巴黎的场面（图22）。路易十六下令禁止他们演出的原因可能是他们的嘲讽冒犯了王后——信仰虔诚的曼特农夫人（1635—1719年）。华托将这件大约发生在十年前的事件描绘成仿佛是一件意义深远的事情。在这里，他想要唤起公众认识到这种审查制度的荒唐透顶，同时透露出对这些意大利演员的怜悯之情。当然，画家也将自己视作支持意大利戏剧艺术的底层反对力量。

与吉洛特一样，华托也是在木板上创作装饰画。到路易十四时代晚期，由于财政紧缩及其他一些原因，法国绘画中出现了一种偏于轻快的装饰风格，"怪诞图案"取代了华美的装饰纹样，后者用料昂贵，主要是一系列浮夸、虚荣的图案。当时，浅色系要比黯淡、沉重的色调更受人们欢迎；造型和线条也要比体量更加重要。所有这些装饰方面的改变，都与此时人们更加钟爱于狭小的私密房间相一致。知识取代了以往的多愁善感，想象则比学问的展示更有意义。艺术家期望能够从中生发出更多的奇思妙想。他们在装饰房间时更在意取悦房间的主人们，而不是无以复加地令其变得壮观无比。

华托装饰画方面的创作相当多产，特别在他由吉洛特（1708年）转向跟随克劳德·奥德安三世（1658—1734年）学习，成为这位宫廷首席画家、室内装饰设计师的助手之后，这方面的创作尤多。1704年，奥德安是卢森堡宫的馆长，鲁本斯绘制的有关玛丽·德·美蒂奇传奇一生的系列油画就收藏在这里。华托当时对这些画作进行了深入研究，可以从他创作的一些画作中看到对这些画作局部的模仿。

对于华托这位当时还相当年轻气盛的画家

图 21 克劳德·吉洛特
《两辆马车》，约 1707 年
布面油画，127厘米×160厘米
卢浮宫博物馆，巴黎

　　画中展示的事件出自雷纳尔德（1655—1709 年）和迪弗雷尼（1648—1724 年）的戏剧《圣日耳曼市集》。这一场景的识别度很高，其背景也必定是吉洛特对演出现场场景的真实再现。

而言，奥德安的重要意义不可低估。华托根据别人或自己的设计创作整个墙面的装饰画。他个人的艺术语言受到前文所提到的轻快艺术风格的强烈影响。总而言之，这种装饰画并不含有华托架上绘画作品中那吸引观众瞩目的出色肖像画，相反，它意在追求一种独立的观察以及图案意象之间的彼此连接。这些装饰画反映出这一时期的室内装饰具有暗示某些关联的能力。朱利安纳曾提到华托的创作速度很快，能够将自己的想法迅速付诸画布上，这与室内装饰的特殊技巧之间有着必然联系。然而，除草图和版画复制品外，经华托之手进行室内装饰的房间仅有两部分被保存到今天。

　　这种细腻的怪诞风格也同样被装饰于橱柜

和大键琴等家具上。华托曾为一架大键琴的琴盖（图 25）设计出一套诙谐幽默的装饰图案。琴盖形状为不规则的长方形，一条曲线延伸到较窄的一端。装饰图案的中心是一个椭圆形区域，其中包括穿着人类服装、正在演奏音乐的猴子，鸟与狗，植物纹样和花彩帷帐，以上所有元素都是富有象征性的图样。在所有图样之间，又存有想象性的关联，井然有序的同时也具有出其不意的连续性转折。在椭圆形区域中，戏剧人物梅兹坦正在演奏小提琴，一个女人则应着音乐翩翩起舞，其优雅的舞姿恰好与 1710年之前的时代风格相吻合。在琴盖内侧，这一图像被换成了坐在一起的情侣——一位女歌唱者和她的舞伴。装饰图案从右侧一直延续到左侧，

A. Watteau pinxit

DÉPART DES COMEDIENS ITALIENS EN 1697

Gravé d'Après le Tableau Original peint par Watteau haut de
1 pied 7 pouces sur 1 pied 11 pouces de large.

Tiré du Cabinet de M.r l'Abbé Pougé
a Paris avec privilege du Roy.

L. Jacob Sculp.

ITALORUM COMŒDORUM DISCESSUS ANNO M.DC.XCVII.

Scalptus juxtà Exemplar à Watteauo depictum cujus altitudo 1
pedem cum 7 uncüs et latitudo 1 pedem cum 11 contine—

图 22 路易·雅各布
仿华托《驱逐意大利戏剧演员》，1697年
蚀刻版画，42.3厘米×62.1厘米
德国柏林国立普鲁士文化遗产图书馆，柏林

　　画中对驱逐意大利戏剧演员的描绘，就像一出真实的戏剧
一般。演员们正看贴在墙上的要将他们驱逐出巴黎的皇家公告。
他们的反应让人觉得因此受到威胁的似乎并不是他们的职业生
涯，而是他们通常表演的戏剧角色。被有意放大的街道场景与
人物形象透视的相对缩小之间并不十分匹配，这也借鉴于舞台
场景。华托正是运用这种方式，使他能够远离政治上的影响。
这种戏剧元素的注入使其能够免于罪名的指控，同时凸显出这一
禁令本身的荒谬之处。这种不太合乎现实而又相当艺术性的画
面构图，加之人物本身富有戏剧性效果的姿势，使得绘画的格
调相当有趣。

Idole de la Déesse KI MÁO SÁO dans le Royaume de Mang au pays des Laos ∼
Tiré du Cabinet du Roy, au Chateau de la Meute
à Paris avec Privilege.

图 23 奥贝尔，仿华托（约 1731 年）《女神齐茂缫》
蚀刻版画，27.9厘米×39厘米。
德国柏林国立普鲁士文化遗产图书馆，柏林

　　这幅画是慕特堡别墅一个房间装饰画的一部分。
这些画作如今已经不存，它们是法国早期洛可可中国
风格绘画的经典之作。弗朗索瓦·布歇曾在蚀刻版画
中保留了这些画作当中的绝大部分，而在此之后，他
才自行创作了类似风格的作品。

图 24 凯吕斯伯爵，仿华托《琴盖设计》
蚀刻版画，18.2厘米×44.7厘米
德国柏林国立普鲁士文化遗产图书馆，柏林

　　华托的老师克劳德·奥德朗三世也曾设计过一款
钢琴琴盖。但相比之下，华托设计的图像似乎更加接
近于奥德朗的另外一款设计，其中同样含有猴子音乐
家和形状奇怪的椭圆形对称边框。这些图像背后的用
意是要将家具与室内装饰融为一体。

A Paris chez Gersaint M⁻ pont N. D. et chez Surugue rue des Noyers.
DESSUS DE CLAVECIN GRAVE D'APRES LE DESSEIN ORIGINAL INVENTÉ PAR WATEAU.
Avec Privilege du Roy.

图 25《雕塑》，约 1710 年
布面油画，22 厘米 ×21 厘米（椭圆形）
奥尔良美术馆，奥尔良

画中的女胸像在猴子的雕琢下显露出忧伤的面容。猴子正在忙于雕琢，流露出心满意足的神态。这幅画的保存状态欠佳，此前还有与其相配的另外一幅画，目前已佚。画中的猴子正在画肖像画，试图说明虚荣才是推动肖像画的原动力所在。18 世纪初，法国摄政王就曾拥有过华托同样题材的一幅画，这幅画与大卫·小特尼尔斯创作的一幅画相配。大卫·小特尼尔斯以绘制这种将猴子拟人化的作品著称。

假如眼睛跟随这样一种方向，便会发现静态图像将会变成连续性的叙事。右侧图案的对称随着线条向右移动而被分解开来。这样一来，猴子的滑稽动作就与装饰图案的线条相一致，仿佛是将时间凝固于音乐当中。这种艺术法则支配着整个装饰图案的安排：直线卷曲成螺旋形的曲线，然后再延展开来。图案设计的活泼动人来源于自由与规范的融合。

显然，这种要求不高的设计足以证明此时艺术风潮的变革取向。旨在强调和美化权力，颂扬持久的华丽装饰风格被一种夹杂着幽默想象力的轻松与智慧代替。一切都在变化之中，这是权力所有者最不情愿听到的信息。18 世纪早期，一种与此相似的轻快装饰手法被带到中国。17 世纪，作为东方国度的中国逐渐为欧洲人所认识，同时也为他们带来了很多惊奇。大

约在 1708—1710 年期间，华托曾为布隆森林慕特堡（这座城堡在很久之前就已不存）创作了30 幅含有中国人物的装饰画。其中，26 幅为纵向构图，两幅为以自然风景为背景的横向构图，另外两幅可能是一幅天顶画的局部。在《女神齐茂缫》这幅画（图 23）中，以往"女神"崇拜的主题在华托那里成为一个可供愚弄的对象。他将"女神"这一美称与其表面看来庄重的外表结合起来。在华托刻画崇拜者对于女神的无比崇敬时，他实际上巧妙地批判了其所在时代的服从精神，并将这种批判掩饰于中国风的事物之下。画中，一位中国人在女神面前使劲低头，以至于不得不时时扶着自己那顶貌似牛角形状的帽子。另外一个人则畏缩着试图抬起头。女神则优雅地手持遮阳伞和飞拂，坐在一块古怪的奇石上，意在追求一种富有中国特征的景象。

图 26 《刷铜锅的妇人》, 约 1710 年
布面油画, 53厘米×44厘米
斯特拉斯堡美术馆, 斯特拉斯堡

　　尽管这幅画并不是华托最为著称的代表作之一, 但却依然创作得相当精美。在内容上, 它与荷兰艺术家威廉·卡夫 (1619—1693 年) 的作品十分接近。画中, 建筑的安排就像一个舞台, 与华托早期创作的乡村风景题材绘画 (详见图 100) 相似, 前景中摆放的静物也与其早期作品相差无几。从画中难以明确解读出右侧的两个男人接下来将要做些什么, 但却依然暗示出戏剧性的场景。

　　我们并不知道华托从事这种将人物与纹样结合起来的装饰设计工作到底有多长时间, 但可以肯定的是, 直到 1709 年末与奥德安开始合作, 华托仍在进行这种装饰性的创作, 一直延续到 18 世纪 20 年代, 可以以这一时期华托创作草图的风格为证。当时富极一时的皮埃尔·克罗扎特 (1665—1740 年) 除银行家的身份之外, 同时也是一位艺术收藏家。皮埃尔巴黎家中的餐厅里就挂着华托以"四季"为主题创作的四幅画作, 当时华托选择以人物来象征四季。遗憾的是, 我们无从知道华托到底是在什么时候绘制了这些比真人体量稍小的人物。到今天, 只有"夏天"这部分 (图 27) 被保留至今。从这幅画来看, 华托显然借鉴了查理斯·德拉弗斯 (1636—1716 年) 的草图。查理斯于 1716 年 12 月 13 日去世, 终年 80 岁。如果华托确实效仿了他的草图的话, 那么可以推断华托绘制这些装饰画的时间很有可能是在查理斯去世后不久, 因为查理斯一直到年迈之时, 都未曾停止过自己的创作。因此, 在创作时间上, 这四幅装饰画与华托后期的代表作《格森特画店招牌》相差不远。

图 27 《夏天》, 约 1717 年
布面油画, 142 厘米 ×115.7 厘米
国家美术馆, 华盛顿

　　画中, 作为丰收之神的凯瑞斯沉浸于夏日的灿烂阳光下, 与十二星座中双子座、巨蟹座和狮子座三个星座的象征物在一起。构图的曲线与椭圆的画框相互吻合, 从而得以突出凯瑞斯的面容和她手中的镰刀。表现其他季节的作品均为版画, 但其中还有一张以"春天"为主题的照片, 原作已经在 1966 年的一场大火中被毁。

军事生涯场景

在安东尼·华托成为雅宴体绘画大师之前，他曾经还是一位演绎军事场景的画家。实际上，从那些得以留存至今的绘画作品来看，军事场景绘画在华托的早年创作中数量众多。将欢乐的聚会与战争的杀戮之事结合起来，着实不是一件易事。华托却显得得心应手，不是战争之神马尔斯，当然也不是爱神维纳斯。事实上，往往只有第一眼看去的时候，才能将华托笔下描绘的军事生活场景与那些站在统治者或指挥者立场，大加颂扬战争的军事绘画联系起来。而后者自 17 世纪初以来，越来越受到人们的欢迎。亚当－弗兰克斯·凡·德梅伦（1632—1690 年）曾为路易十六创作过一件作品，尽管他已然刻意控制，却依然难以掩饰其中对于国王威严的再现（图 30）。画家将画面场景安排成对战争的俯视，这仿佛是站在高处山上的军官的视角。

此时最为成功的战争题材画家约瑟夫、伊格纳茨·雅各布（1667—1722 年）和查理斯（1688—1752 年），都来自帕罗塞尔家族。其中，约瑟夫就是著名的"帕罗塞尔·德·巴泰尔"（1646—1704 年）。他是罗马著名画家雅各布·科托瓦（1621—1676 年）的学生，直接听任于主管战争的官员卢瓦（1641—1691 年）（图 29）。而查理斯则在 1705—1706 年随骑兵部队进行创作，身临战场使他能够将笔下的战争场景展现得更为真实，更加扣人心弦。

在战争题材绘画中，骑兵集合是最为常见的主题。这一主题需要艺术家处理复杂的人物布景，此外还有马匹和人物的强烈动态。艺术家经常采用急促的笔触，其目的在于强调战争的激烈，画中场景常常被描绘为军事指挥官肖像画的背景，位于背景前面的军官显得勇敢无惧，令人印象深刻（图 6）。相比之下，华托则是从完全不同的角度看待战争，在他的绘画作品中，士兵的存在并不因为将军，也不是作为将军的随从，而是作为战争的主角出现，或者对战争持有怀疑的态度。

可以明确地说明，华托是从什么时候开始

对军事场景感兴趣的。依据让·德·朱利安纳的说法，巴黎艺术院曾于 1709 年 4 月 31 日为"罗马大奖"举办过一场比赛。"罗马大奖"一等奖的获奖者将会被资助游学意大利。当时华托为只获得了二等奖而倍感失落，于是决定回到瓦朗谢讷。这一叛逆且毫无理性的行为，足以反映出这位当时年仅 25 岁的艺术家的自尊心之强，以及他对巴黎这座城市的厌恶。当然，从另外一方面，也足以证明华托对于自己家乡的热爱之情，尽管这一决定将会带来诸多困扰。

当时，瓦朗谢讷属于战区。同时，在 1709 年 9 月 11 日，法国军官马雷夏尔·维拉尔（1653—1734 年）的部队被由萨伏伊公国王子福根和马尔伯伯爵率领的奥地利和英国军队打败。但巴黎也有自己的危机存在，1700 年冬天，饥荒降临到这座城市。也正是在这时，华托创作了两件具有明确年代记载的作品。画商格森特也曾详述过这两件作品的创作历程。当时，格森特的岳父——玻璃工人主管、版画商人皮埃尔·西罗伊斯（1665—1726 年）曾经花 60 里弗买下了华托一张战争题材的画作，而这笔收入恰好足够华托回到家乡瓦朗谢讷的费用。西罗伊斯对买来的画相当满意，以至于又从华托那里买下了另外一张相似场景的作品。华托是在瓦朗谢讷创作完成这张画的，它卖到了 200 里弗。由此看来，华托显然也十分富有经济头脑。

画商格森特也曾就另外一幅以"露营"为题材的绘画作品（图 31）发表过见解。这幅画现收藏于莫斯科的普希金美术馆。在格森特看来，"这幅画作完全来源于生活"。言下之意，是说华托是在家乡深度观察、研究士兵形象的基础上，将其组合于这幅作品中的。其中，他在创作过程中为身穿军装士兵所做的不同角度、姿势的小稿被留存至今。而事实上，整幅画给人的感觉仿佛是从一个视点看到的景象。它的画面效果完全不同于当时同样是如此拼接出来的作品《战场归来》，而当时创作这幅作品时，华托还待在巴黎，依靠版画创作维持生计。

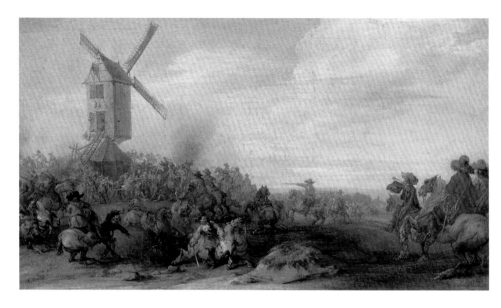

图 29 约瑟夫·帕罗塞尔
《风车之战》，约 1700 年
布面油画，38.5 厘米 ×63 厘米
埃尔米塔日博物馆，圣彼得堡

　　手持滑膛枪的步兵正在抵御骑兵的攻击，保卫山顶的风车。这些士兵并没有穿着战服，甚至连他们属于哪个国家都难以辨别。约瑟夫·帕罗塞尔所描绘的是一个戏剧性的场景，而非真正的历史事件。

图 30 亚当·弗兰·凡·马伦及其画室
《康布雷营地》，1677 年
布面油画，195 厘米 ×310 厘米
巴伐利亚国家美术收藏馆，慕尼黑

　　这幅画的构图与华托的《行军途中》（图 34）十分相似。路易十四在画中骑着跃起的白马，鼓舞士气。此处，画家意在表现营地的全景，并因此亲临战场，以保证地形的准确。

图 31《露营》，1710 年
布面油画，32厘米×45厘米
普希金美术馆，莫斯科

　　画中人头攒动的军事场景中，只有画中的主要人物——那位厨师，是唯一一位满脸自信面向观众的人物，摆着当时军官像中常见的姿态。在他身旁，是被砍倒的枯树。其中的一处残枝倒还有些用处，在燃起的柴火上吊起一口大锅，一位士兵正在下面生火。前方则放着抓人眼球的静物，包括罐子、盘子和一块布料。画中两个女人之中的一位正在照顾孩子，她也是画面的焦点。在她身边，围绕着三个孩子。大炮作为无关紧要的东西正在被移往远处。画中山坡的地势走向仿佛一座圆形剧场，华托正是在这个剧场式的构图中来安排人物。

　　就目前所知的情况，华托总共创作过11幅军事题材绘画，其中有七幅原作被留存至今，另外四幅则以版画复制的形式被保留下来。因此，我们或许可以认定华托这一类型作品创作的数量并不多，其中大多数作品都创作于1710年前后，只有一件名为《新兵正在前往会合军队的路上》的作品（图33）创作时间相对较晚。同样，与华托其他的军事题材创作不同，这幅画是由艺术家自己蚀刻完成的。与其他一系列小尺幅时装图样不同的是，华托创作中只使用过两次版画《时装画报》（图64）的人物造型。另一幅蚀刻版画《意大利服装》（法国国家图书馆，巴黎）则源自现藏于柏林的一幅素描，华托将其运用于一件士兵作品版画印刷品的背面。尽管在以上所提到的作品中，没有一幅版画具有臻美至上的技法，但艺术家的个人风格却无一不跃然纸上。因此，这两幅作品在创作时间上，应该相当接近。

　　无论是在构图还是叙事风格方面，华托后期的军事题材创作都明显不同于他的早期作品。而下文将要提到的这件作品更能有助于我们了解华托的其他作品。《新兵正在前往会合军队的路上》（图33）这个标题，通常被用来命名诸如此

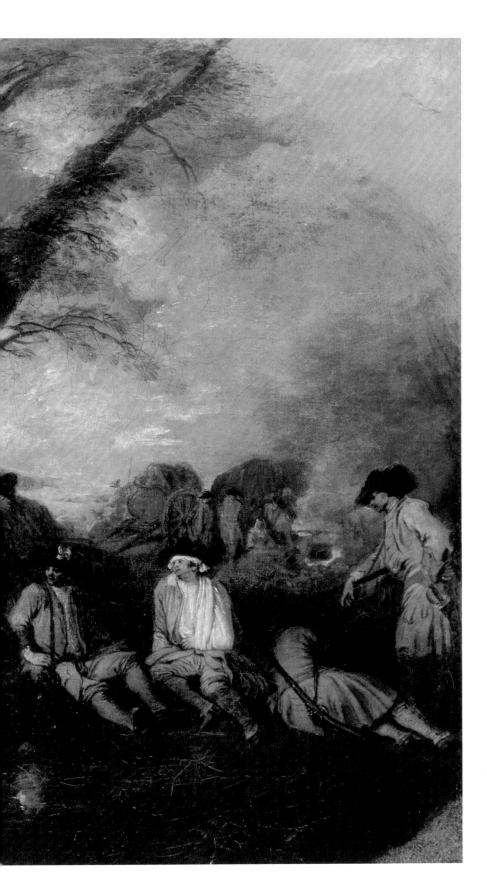

图 32《途中休息》，约 1710 年
布面油画，32厘米×45厘米
泰森美术馆，马德里

画中的树木及其飞扬的枝叶与华托另一件作品《战争的
间歇》（图 36）中的大体相似，其弧线与作品画面的椭圆形相
互呼应，其本身的运动以画中穿着寒酸的那位士兵妻子为中心。
她背上背着孩子，坐在画面的前景中，也是唯一一位朝向观众
的人物。作为画面的中心人物，她与身边那些同样身穿灰色衣
服的士兵彼此关联，其中一位士兵还负了伤。画面左侧两位穿
着略显时尚的妇人来自不同的社会阶层，她们随军官一起来到
战场，军官则做出一副命令别人的姿势。其中一位贵妇穿的黄
色长袍与天顶中灰色乌云拥下的蓝色形成呼应。

41

类的版画印刷品。倘若这件版画作品确实如实再现了这一题材的话，那么在行军队伍前面骑马的军官应该是让新兵们重新体验了他过去所遭受的苦难，而现在，他正在率领新兵们前往自己的营地。然而，仔细观察之后，我们就会发现这一解释似乎并不准确。在军官背后，天空中的彩虹寓意着和平，而士兵们两两成对的组合方式也相当有趣，其中有些人的动作似乎是在舞蹈，仿佛他们并未感觉到长枪和行李的负担。画中人物与周围荒凉的风景形成鲜明对比，唯一带有些许悲凉的人物只有队伍前方，正在准备骑马下山的军官。距离越远的成对士兵，似乎越感到自在。这些士兵正如独立的个体一样，以各种不同的角度自行运动。长枪和手杖为士兵的形象塑造增添了一些怪异的气氛，仿

佛他们就像昆虫一样在行走。而画面最右侧池塘边的矮树和左侧骑马的军官则分别充当着作为整幅作品边框的角色。

如果要从华托所创作的作品中寻找另外一种相似的氛围的话，便会发现在《西苔岛朝圣》（图54）（1717年完成）这幅题材迥异的作品中，一种相似的轻松气氛沿着圆形山丘，从右向左蔓延开来。这样看来，版画《新兵正在前往会合军队的路上》好像就是华托第一幅代表作《西苔岛朝圣》诞生过程中的副产品一般。

这一比较足以作为近年来推测《新兵正在前往会合军队的路上》这件作品创作时间的支撑证据。目前，对于作品大约创作于1716年前后的判断，要比之前的断定晚五年。如果我们将这些士兵看作是在军事和平协定签署后回

图33《新兵正在前往会合军队的路上》，约1716年
蚀刻版画，24.8厘米×34.8厘米
法国国家图书馆，巴黎

这幅版画的铅板是在亨利·西蒙·汤玛森（1687—1741年）制作不久之后重新蚀刻的。其中阴影所呈现出来的画面气势在紧张不安的气氛中消失殆尽。

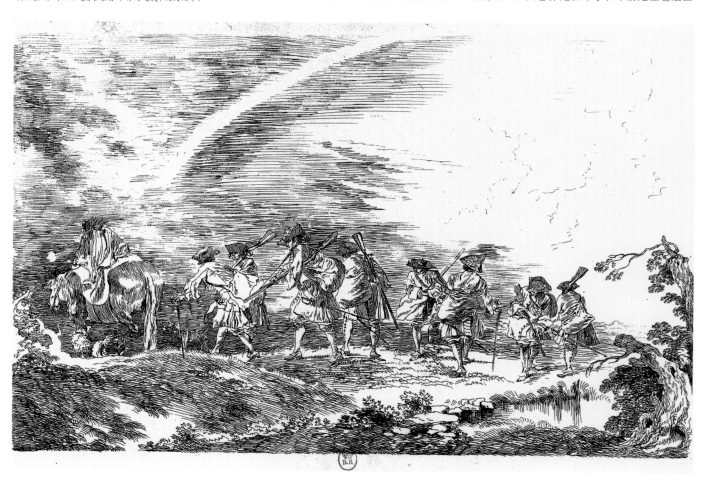

归故里的话，那么这件版画作品也就恰好与此时的政治历史情境相吻合。《乌得勒支和约》签署于1713年，1714年又签署了《拉施塔特和约》和《巴登和约》，而1715年路易十四的驾崩也预示着一段相对和平时期的到来。

无论是《新兵正在前往会合军队的路上》，还是此前创作的军事题材绘画，华托都没有在画面中呈现出激烈的战争场面，只有目前收藏于约克一家画廊的一幅小画（图34）表现出战争将临的紧张气氛。画中远处是一座战火缭绕的小镇，暗示着战争和摧毁正在逼近，而士兵

们则以三角形的列队阵形赶往战场。相比之下，骑兵的优势显而易见。实际上，华托很少在作品中表现骑兵，主要原因在于他根本不热衷于研究人类军事力量的增强。

让·莫伊雷奥曾经创作过这件作品的版画复制品，法语标题为《行军队伍》（1690—1762年）。可以说，法语标题要比英文标题《行军》暗示出更多的信息。法语词汇"défilé"还具有窄路或狭道的意思，同时，画家也在创作中传达出一种催促士兵行进的危机感，仿佛他们要急速行进到一处未知的地方去。在画面

图34《行军途中》，约1710年
布面油画，32.3厘米×30.6厘米
市立美术馆，纽约

一队士兵正在前往一座遭遇围攻的城镇途中。灰绿为主的温和色调与画中骑兵身着的红色外套、天空中的蓝色和远处的光形成强烈对比。画中的主色调与士兵的低落情绪相吻合，同样如此的还有四散的微光和纤细而又充满感性的设计。在绘画风格的敏锐方面，这幅画与《途中休息》（图32）十分相似。一直以来，人们都认为这两幅画是系列绘画。

图35《战争的负担》，约1713 年
铜版油画，21.5厘米×33厘米
埃尔米塔日博物馆，圣彼得堡

　　画中对于场景的刻画采用迅速的大笔触用笔，这促使画面产生一种戏剧性的效果，因而不同于往常铜版油画细腻、平滑的效果。

左侧，前蹄悬空马背上的军官背影与右侧的下坡彼此呼应。整个画面，四周树林环绕，左侧开始于一位仍然坐在地上的士兵，狗旁边放着他的枪，旁边站着粮草供应人，手中还拿着水壶。一位军官正在勒令士兵赶上行军队伍。在画面右边，有两个士兵正面探查前方道路的情况。在画面中的步兵身上，丝毫找不到一点英雄形象的痕迹。

　　在华托的创作中，军事生活的全部几乎就包含了"行军"和"休息"。在华托的绘画作品中，守卫的士兵就只出现过一次。艺术家也曾亲眼目睹过步兵训练的场景，并绘制了一系列士兵扛枪行军的作品。画中，没有任何关于暴虐的图绘出现，女人和孩子也常常出现在画面中。可以说，《战争归来》（目前已佚）是画中人物安排得最为稠密的作品，这也是华托创作最早的军事题材绘画。

　　由于《行军途中》（图 34）和《途中休息》（图 32）分别属于战争题材绘画的两大主题，因此可以将它们看作一套作品。此外，华托也

创作了另外一套相似的军事题材绘画作品，同样也是两幅画。在现今已经不存的作品《供给火车》中，他在创作中将这两张画的变体画加以融合。目前，这两张画被收藏于圣彼得堡艾尔米塔什博物馆中，除它们被绘制在铜上之外，还存有另外一些有趣之处。与华托创作的其他军事绘画不同，这两幅画在画法上更加自由，只是，其中也蕴藏着些许不安。在其中一件作品《战争的负担》（图 35）中，这种不安从画家的笔下流露开来。画中的士兵不是在对抗敌人，而是在与气候抗争（他们在风暴侵袭下，背着沉重的行李，走在乡间泥泞的路上）。天空低处，太阳折射出来的光芒穿过云层，映照在贫困村庄的房子上。尽管夜幕即将降临，士兵们却难以在这里找到避身的处所。队伍从画面的后景向前景行进，接着"走下坡去"（这不仅是字面意思，同时也带有一定的寓意指向）。当然，画面右侧，房屋和树木的摇摇欲坠也具有同样的指向。除《格森特画店招牌》中那幅表现狂风大作树林的风景画之外，在华托的其他作品中，

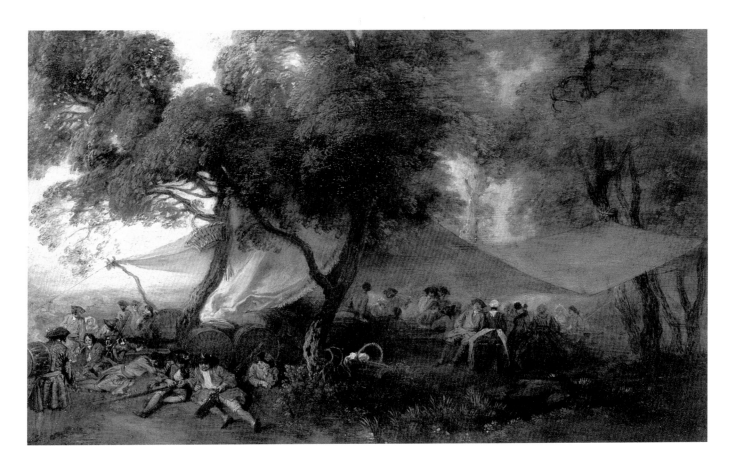

如此戏剧性的场面几乎再也没有出现过。

与《战争的负担》成系列的另一件作品，叫作《战争的间歇》（图 36），画中展现出一片平静，但绘画风格是速写式的。暴风已经渐渐停歇。树荫和一顶巨大的遮阳棚成为士兵们的休息场所。一些士兵疲惫不堪地躺在地上，还有一些坐在长桌上，有妇人陪伴，一桶桶的酒则是他们欢乐的源泉。淡蓝色的天空从树叶层层遮掩的缝隙中露出自己的模样，加上画面前景人物的服装颜色略显跳跃，从而赋予画面一种韵律感。无论就空间而言，还是对于时间而言，整个画面都具有一种闭合性。这也为华托后期"雅宴体"绘画创作平静风格的形成起到一定的铺垫作用。

可以肯定的是，这两件作品不是在瓦朗谢讷完成的，其风格不同于华托早期的军事题材创作。没人能够知道华托到底在家乡待了多久，在此期间他也无意于找到画商购买他的作品。而至于华托到底是在什么时候回到巴黎的，也没有确切的历史记录，能够从侧面证实的只有

1712 年 7 月 20 日华托曾经向美术学院提交了几件作品，以申请"罗马大奖"这个事件。在申请材料中，他自称是"一位来自瓦朗谢讷的画家"。当时，华托依然期待能够获得资助奖金，前往罗马学习。显然，他将南部地区作为艺术提升的必经之路。华托从未去过意大利，却无时无刻不在研究意大利画家，尤其是威尼斯画家的艺术作品。在华托生命的最后一段时间里，他就曾在巴黎与里奇·塞巴斯蒂安（1659—1734 年）、罗萨尔巴·卡里也拉和乔万尼·安东尼·佩列格里尼（1675—1711 年）这几位画家见过面。

尽管在华托军事题材绘画的两大主题与他后来借以成功的创作之间建立起某种联系，想来或许会有些奇怪，但前者确实为后者起到铺垫性的作用：《舟发西苔岛》就来源于行军士兵题材，而在扎营安歇的场面中，则蕴含着"雅宴体"绘画的源起。

图 36《战争的间歇》，约 1713 年
铜版油画，21.5厘米×33厘米
埃尔米塔日博物馆，圣彼得堡

　　画中，华托使用了之前画的两个人物速写。这两张速写大概创作于 1710 年，当时华托在他的家乡瓦朗谢讷。对于这两张速写，目前还未找到任何相关研究。

深入阅读：巴黎的戏剧生活

在路易十四时代的法国，戏剧和节庆表演是十分重要的娱乐活动，特别在宫廷生活自身走向戏剧化之后。比如，太阳王自称为阿波罗，这似乎挑战着现实与戏剧表演、人类属性与神灵本性之间的界限。在剧场的戏剧演出中，舞台表演和观众（包括坐在观众席中的国王）形成一个整体，从某种程度上而言，观众自身也参与到表演之中。在当时的戏剧表演中，购置表演道具、服装、舞台机器等将会花费一大笔钱，有很多设计都出自当时的著名艺术家之手。凡尔赛宫本身也是戏剧发展的产物，其中含有一个皇家戏剧舞台。

当时，王室的两项决定对巴黎戏剧生活产生了深远影响。首先是意大利作曲家让 – 塞巴斯蒂安·吕利（1632—1687 年）获得经营戏剧公司的特许，同时他也首创了巴黎戏剧的风格，其中融入了芭蕾和乐器插曲的新元素，还加入了序曲。另外一项决定是在 1680 年，王国下令应该将相互匹敌的两个戏剧剧团合并，成立一家能够延续莫里哀（1622—1673 年）戏剧传统的法国戏剧公

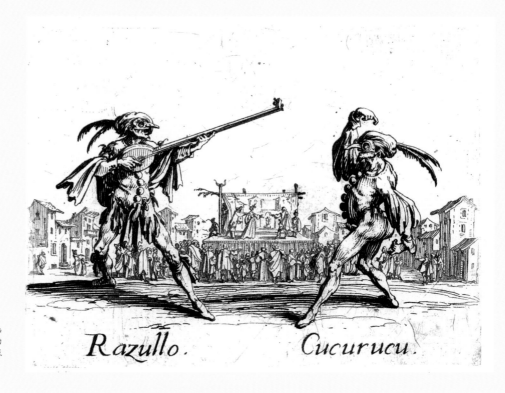

Razullo. Cucurucu.

图 38 雅克·卡洛特，《拉佐罗和库库拉库》
蚀刻版画，7.3厘米×9.2厘米
德国柏林国立普鲁士文化遗产图书馆，柏林

这幅版画是"斯费萨妮亚之舞"24幅系列版画中的一幅。版画描绘的是意大利戏剧中同经常出现的角色。画中背景是街头剧场使用的舞台，演员也戴着传统面具。

图 37 《卖弄风情的妇人》，约1718年
木板油画，20.2厘米×25厘米
埃尔米塔日博物馆，圣彼得堡

这幅画的名字出自亨利·西蒙·汤玛森以版画形式复制的一首小诗。然而，这只能算是一个临时题目。对于画面内容，存在几种解释，但没有一种是真正具有说服力的。常见的戏剧角色梅兹坦位于背景之中，一位妇人手中拿着画具，帘子的存在表明这幅画与剧场之间至少存在某种关联。尽管画中中心朝下看的黑人男孩可能并不适合于这种解释，但其目光的方向却足以表明他们位于一个台子上。画中的五个人物簇拥在一张小幅绘画的构图中：梅兹坦为了挤进画面，身体前倾。画中的人物之间似乎没有任何交流，穿着优雅、手中拿着画具的妇人似乎要刻意避免直视拿着手杖的年纪较长的男人。这个男人微微露出一丝笑容。画中只能看到三只手，而其感性的手笔正是艺术家后期的绘画风格所在。人物的下半身掩映在栅栏的后面，只有那位年长的男人站在栅栏前面。这会令人想起那些乔尔乔内、提香同时期艺术家创作出来的、同样令人费解的人物画。

司。此时，与法国戏剧公司在勃艮第酒店中同一家剧院演出的是另外一家名为"意大利戏剧公司"的剧团，这种状况一直延续到1697年意大利戏剧公司因冒犯国王的情妇曼特农夫人而被驱逐出巴黎。这些意大利演员表演的戏剧带有16世纪威尼斯的复古风格，在当时广受人们欢迎。在此之前，艺术家们往往会组成欧洲巡回演出的松散剧团，演出就在由几块木板和手绘背景组成的室外舞台上进行，没有固定的演出剧本，只有可供演员们发挥即兴创作的脚本，因此几乎没有哪两次表演是完全相同的。演员要比编剧更为重要，其成功往往取决于他们机敏的对答能力以及在喜剧、杂技表演过程中显露出来的演技。他们应观众的要求调整自己的表演，并以讽刺的方式表演当地题材。

最初，剧中的主要角色为威尼斯商人彭德龙和一位从博洛尼亚来的医生，其中医生经常会因其华而不实的迂腐，引发人们阵阵笑声。此外，剧中还包括阿莱基诺和布里盖拉这两位狡猾的仆人扮相与其他角色。在法国戏剧中，诸如皮耶罗这样的本土角色都被融入原有的意大利戏剧风格。直到1720年，意大利戏剧在法国才确立起自己的文学形式，这主要得益于作家皮埃尔·卡尔莱特·德·尚布兰·德·马里沃（1688—1763年）创作的一系列剧本。即便在1697年意大利剧团遭法国政府驱逐之后，这些喜闻乐见的角色

仍然被不断搬上市集的舞台。在巴黎，这种市集在圣日耳曼和圣罗兰特出现，而华托则乐于去集市上一边闲逛，一边观察研究。意大利演员们的即兴创作常常会激发他的想象力，并促使他更加关注意大利戏剧与结构清晰的法国戏剧之间有哪些不同。总之，他对任何意大利的事物都相当钟爱。雅克·卡洛特（1592—1635年），这位能够与华托相匹敌的艺术家可以告诉我们戏剧题材是如何从17世纪早期得以逐步确立起来的。显然，华托对卡洛特的版画作品十分熟悉，而且他们也有着相当契合的艺术思考和准确无误的眼光。卡洛特曾在意大利学习过绘画，主要在南希进行创作。他是最早专注于创作流行戏剧题材的重要画家，曾将即兴喜剧角色中的滑稽情节加以夸大，甚至将其运用到讽刺画的创作中（图38）。

在摄政统治时期，巴黎剧院呈现出蓬勃发展之势。1716年，意大利剧团重新来到巴黎。一个全新的戏剧时代因伏尔泰（1694—1778年）而在法国开启。伏尔泰要比华托年轻十岁，他的首部剧作《欧第伯》被搬上舞台是在1718年。大约在1700年前后，诸多著名戏剧人物的肖像画不断涌现出来。这表明，在当时，无论就演员自身，还是就整个剧院而言，戏剧在公众中的影响力获得了极大提升。尽管华托也为一些演员绘制过肖像画，却无法将他界定为戏剧舞台的记录者，因为对他而言，舞台只是其创作灵感的来源而已。

对于戏剧的钟爱

图 39《四人聚会》(图 40 局部)
两位正在攀谈的妇人

　　意大利戏剧中的荒诞元素主要体现在男演员身上。女演员的作用则是引诱和欺骗。华托经常会将女人安排在画面的光中，这几乎适用于他所有的绘画作品。而这些女人则通常窃窃私语，忽视画中其他男人的存在。

　　在 1712 年夏华托为进入美术学院而提交的申请作品中，根据皮埃尔－让·马里埃特的推断，我们只能确定其中的一幅绘画作品。而到今天，只能在杰拉德·斯科汀创作的一幅名为《嫉妒之人》(图 41) 的版画中一睹这件作品的容貌。华托显然在创作中借鉴了普桑艺术那清晰而又严格的构图方式，其目的在于引起学院评审们的关注。这一借鉴相当成功，而华托也凭此获准进入美术学院。鉴于难以将华托的绘画作品归入传统的题材分类，他甚至被特许根据所提交的作品自行选择题材。

　　在斯科汀版画中，描绘的就是意大利戏剧中的人物，不是舞台上的表演，却反而更像是闲暇生活中的场景。剧院和现实交融在一起，而幻想与生活之间的区隔也显得十分和谐。这常常令人感到困惑，因为画面的实际结构相当清晰而又简洁。

　　版画描绘了公园布景中的六个戏剧人物。梅兹坦、皮耶罗和自己的女性朋友坐在两棵树的分杈枝干前面长满青草的土堆上。两位满怀嫉妒的旁观者——一位丑角和他的伙伴在偷听四个人的交谈。前景中，斯芬克斯(狮身人)的雕像传递出一种令人惊恐的气氛。画中的主角皮耶罗，身穿象征着纯真无邪的白色服装，双腿对称地站在地上。

　　对于华托而言，这件作品相当重要。他曾为这件作品创作过三幅变体画，不断削弱画面中的叙事元素，而只追求对于人物的再现。在三幅变体画中，最晚创作，也是最为成熟和尺幅最大的是《四人聚会》(图 40)。这件作品大约创作于 1713 年前后，画中将此前创作中富有神秘感的斯芬克斯雕像转换成人物塑像。夜晚公园中的沉静，由丘比特所骑海豚喷泉发出的声响得以烘托出来，而这也促使观众将注意力投射于演员们的情绪表演上。画面中被表现出来的唯一姿态是一位貌美的妇人正在摘下自己的面具，她斜倚在土堆上。而皮耶罗则背向画面，面对着梅兹坦和两位妇人。在人物的背后上部，是一个带有石瓮花瓶的柱子，这为整个画面增添了些许出奇的元素。吉他被皮耶罗背在背上，红色蝴蝶结则进一步证明了华托在创作中的大胆尝试。

　　华托经常在作品的前景中安排人物的背影，这往往会营造出强烈的效果。在《格森特画店招牌》(图 8) 中，这一安排就相当成功，但背影在《四人聚会》中的运用，可以说是最为显著的。整个画面构图以皮耶罗和柱子为中心，天空从两侧树木的树叶间隙中显露出来。人物衣服的颜色如彩色玻璃窗格一般，闪烁着耀眼的光芒。骑在海豚上的丘比特则似乎言说着两者之间的关系。

　　《四人聚会》画面结构的清晰要远远超出于作品《演员集会》(图 42)。这幅画在创作时间上要比《四人聚会》早五六年，现收藏于波茨坦的圣苏西宫殿内。通过比较，可以得知艺术家处于不断地探索之中，而较早作品《演员集会》中的一些特征后来也再次出现在《四人聚会》中。画中同样描绘了皮耶罗、梅兹坦和两位妇人，甚至其中一位妇人还像《四人聚会》中的一样，身穿红色上衣、黄色裙子。尽管画中囊括了数量诸多的人物，并且他们都不安地投射出左顾右盼的眼神，但至少华托已经意图在这件较早创作的作品中找到一种更加严谨的构图方式，其根据创作主题和画面特征而有所差异。比如，前景中两组跳舞人物的关系就安排得相当紧密，而他们举起的手臂则与远处背景中的帐篷构成一种富有节奏感的回应。

　　画面左边坐在一起的三个妇人，与旁边的梅兹坦和皮耶罗构成一个人物群。妇人们身穿化装礼服。站在妇人左侧的是苏丹王和一位王子，人物造型修长挺拔。他们与坐着妇人组成的方形构图，赋予整个画面一种精心构思的感觉和重力感。这与大众娱乐本身之间显然难以调和，而之所以如此设计，显然是要迎合这些作品的主人。人物服装的华丽说明他们属于社会的较高阶层，甚至于在画面右侧桌子上正在分析年轻男人手掌、背着孩子的占卜女人都被视作贵族。与左侧前景中的演员一样，其他演员则出现在画面的中间部分，其中还有一些丑角演员，由一位骑着毛驴、拿着手鼓向旁观者致意的男人带领着。

　　画面中人头攒动的场面似乎在为观众呈现

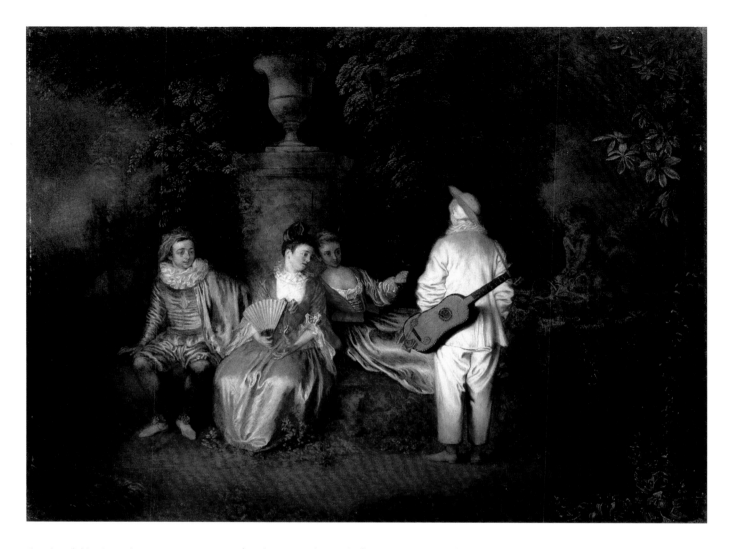

图 40《四人聚会》，约 1713 年
布面油画，49.5厘米×63厘米
旧金山美术馆，旧金山

　　华托喜欢将画面垂直分割成两个大小不均衡的区域。在此，柱子充当着画面分割线的角色，皮埃罗作为画面右侧较大区域的焦点，相比之下，梅兹坦在画中的地位则比较次要。这种处理方式有助于阐明画中人物的角色关系。

出无穷无尽的事物，这在佛兰德斯艺术中尤为普遍。扬·凡·艾克（约 1390—1441 年）在根特祭坛画"羔羊的崇拜"这部分的创作中，也显示出描绘大量人物的视觉需求。在这类绘画作品中，对于拥挤人群的描绘有如微型画那样精美。在法国，雅克·卡洛特尤其擅长于绘制、蚀刻这类人群攒动的场面。同时，他也在作品的创作中仿效吉洛特和华托，刻画意大利戏剧人物（图 38）。

　　人头攒动的构图，是华托 1712 年以来早期创作中最为重要的特征。然而，在若干年之后，他在《舞会的欢愉》（图 43）这幅作品中又重新运用了这种构图方式。1716 年，在描绘新兵的蚀刻版画中，华托也以同样的处理方式回归到这些早期主题（图 33）。《舞会的欢愉》的创作时间要稍晚一些，大约是在 1717 年。画面并不意在

刻画演员本身，而是如《演员集会》一样，要将意大利戏剧中的人物与普通的人群融合在一起，连同背景中的人物，总共有 64 位之多。舞台人物被隐匿在休憩的人群中，而热衷于细节的观众无疑会在寻找他们的过程中感到快乐。面带笑容的圆脸皮耶罗戴着光环形状的帽子，站在拱形大厅左侧的背景中，人物的造型巧妙借鉴了著名画家吉尔斯的处理手法（图 52）。在皮耶罗的正前方，动作怪异的丑角演员与他的静止形成直接、鲜明的对比。在前景中与孩子谈笑的是手拿吉他的愚人，他的存在说明这是一个剧场，而庄严堂皇的建筑则类似于某种舞台布景。在这里，难以找到这座建筑的逻辑所在，但这在华托的作品中经常出现。可能他的意图是要防止观众对建筑产生现实感。

　　乡村风格的柱子令人想起卢森堡宫中的巴黎

样式。华托曾在那里待过一段时间，当时卢森堡宫已经有一个多世纪的历史。鲁本斯也乐于在其绘画中描绘这种风格的建筑。站在双重柱子前面的两个男人同样穿着较早时代的服饰，其中带有一些时代观念。

作品的精湛之处主要在于对于画面中诸多人物的恰当处理。小乐队演奏的音乐不仅控制着两位舞者的运动，同时也决定着整个画面的安排。就总体而言，尽管其中某些人物处于活力不断的运动当中，但画面构图依然如建筑物般清晰而又平稳。欢愉和乐趣的所有动力都要与"优雅"的标准相契合。右侧两组三角形人物群的构图起伏与两座女神像中间的祭献台彼此呼应。而在左侧，

紧密簇拥的人物安排则开始于斜倚的人物，然后是坐着的人物，最后是站立的人物，其中渐渐消逝的旋律感仿佛与跳舞男人的优雅姿态相互吻合。在华托的设计中，其韵律的形式感借由直线和曲线的不断组合被强烈凸显出来，同时也将其运用到人物造型上。通过其上方拱门被加以强调的画面主要人物——两位舞者，作为画面构图的中心焦点，向高耸树木构成的风景移动。跳舞男人身后正在向上喷涌的喷泉寓意着沸腾而又优雅的欢乐。这种向上的运动与画面左上方阳台上黑人男孩的向下俯视形成呼应，因此在休闲的叙事之中又存有诙谐的元素。

1716 年，路易十四去世后，政府允许意大

图 41 杰拉德·斯科汀，仿华托
《嫉妒之人》，约 1712 年
蚀刻版画
德国柏林国立普鲁士文化遗产图书馆，柏林

画中坐着的皮埃罗置身于牧神封地中，其姿势与吉尔斯（图 52）画中的相似，同时也与创作年代稍晚的《快乐时光》（图 106）中那个打扮成皮埃罗的小男孩相同。与《法国剧院》（图 44）一样的是，手鼓和丑角的其他小玩意在画中被放在一起。这种安排在华托的其他画作中也经常出现。

LES JALOUX

Gravée d'après le Tableau originale Peint par
Watteau, de mesme grandeur.

Au cabinet de M.º de Julienne.

INVIDIOSI

Sculpti juxtà Exemplar Ejusdem magnitudinis
à Wateavo Depictum.

a Paris chez Fichovan, graveur du Roy rue St Iacques aux deux piliers d'or avec privilege du Roy.

图45《意大利剧院》，约1717年
布面油画，37厘米×48厘米
德国柏林国立普鲁士文化遗产图书馆，柏林

画中，华托将意大利喜剧中的人物角色安排成一个半圆形。他依然采用了人物的弧线构图，在半圆的左侧和右侧分别为医生和潘塔罗尼。位于画面中心的吉他和火把——一个是用来听的，一个是用来看的——排成一个近乎规整的三角形，而位于最左侧的灯光则与月光相呼应。

图46《意大利剧院》（图45局部）

华托将皮埃罗和丑角安排在一起，一个轻松自在，另外一个则显得忙乱兴奋。他们与位于画面另一端的两位漂亮姑娘一起，形成了一个关系密切的人物群。

是后来人们为作品重新取的名字，并不确切。这幅画曾归男爵维温特·狄农（1747—1825年）所有，他是拿破仑著名的艺术顾问。对于这幅画原来是用来做什么的，我们并不清楚。根据人们的推测，它在当时可能是为一间咖啡店绘制的商店招牌。咖啡店老板贝罗尼（约1680—1721年）是扮演皮耶罗的一位著名演员。在1718年舞台生涯落下帷幕之前，他一直在扮演这个角色。这一推测恰好与绘画风格相吻合，同时它的创作时间也在1718年到1719年之间。

这幅画或许具有某种肖像画的特征，但如果将其作为一件与现实人物等大的全身像，就似乎要将它与同样类型的官方肖像相比对。它们通常都归社会上层所有。如果《丑角圣伊莱斯》果真是一幅肖像画的话，那么它就与华托创作的

《格森特画店招牌》一样，别有他用。后者在作为格森特画店的招牌之外，同时也包含着对于社会现实的批判，而这幅画则是以意大利戏剧角色的形象为贝罗尼作肖像画，即便当时他已经不在舞台上。

皮耶罗·格里斯像一位军官笔直地站在高起的山坡上，从天空的背景中显现出清晰的轮廓，只有较下方与画面的其他部分相互重叠。相较于亚森特·里戈1701年创作的绘画作品《身穿盔甲的路易十四》而言，华托的这幅作品更像是对皇权的刻意侮辱。戏剧角色皮耶罗的形象显得十分高贵优雅，大尺幅的对称构图在和谐的基础上制造出一种王权才有的威严感。在皮耶罗背后的人物，牵着一头倔强的毛驴，毛驴背上坐着克里斯平，满脸笑容。这种安排完全是为了增强画面的

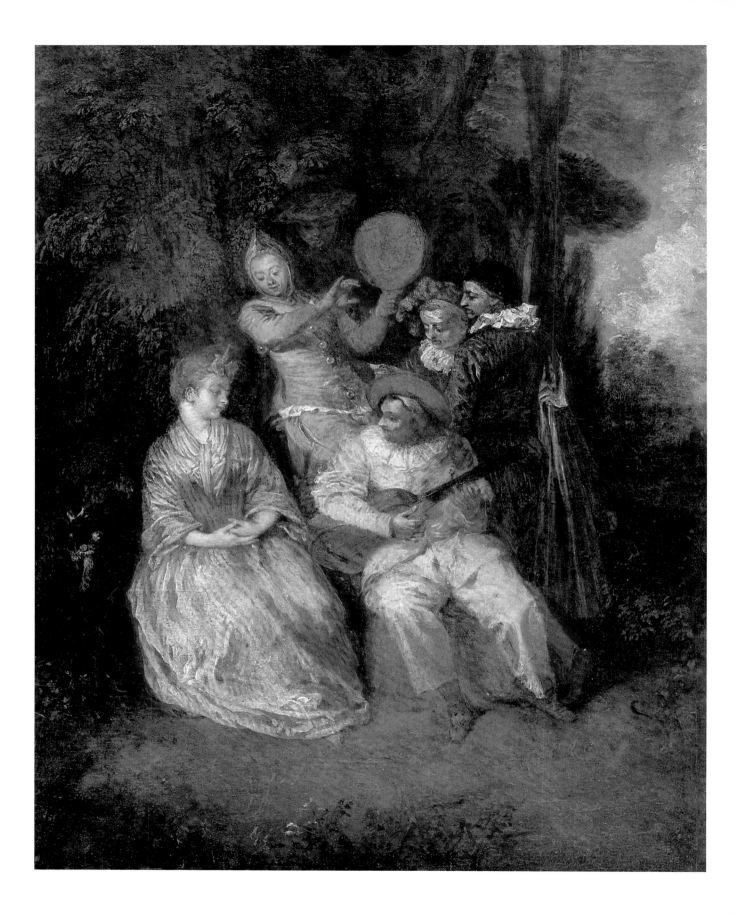

图 48 《小夜曲》, 约 1717 年
木版油画, 24厘米×17厘米
孔代博物馆, 尚蒂利

　　无论在画幅, 还是风格方面, 这幅小画与《寻常之人》(图 66) 和《艺术女孩》(图 67) 都十分接近。与其他画作一样, 画中弹奏吉他的梅兹提诺(来自意大利戏剧中的角色梅兹提诺)也坐在石凳上。但与之前刻画的人物形象不同, 这幅画中的梅兹坦仿若有着一份被抑制的活力。他跷起的腿、树干、从左手一直伸展到头部的线条、轮廓鲜明的脸、背景中的树林、乐器以及公园长凳的水平线——以上所有都组合成线性的几何形状, 赋予人们一种音乐感, 仿佛梅兹坦一拨动他的吉他就会奏起这样的音乐。与此同时, 他的目光关注于另外一个人身上, 这个人必定是一位女士。至于她是存在于另外一张与其成组的绘画中, 还是仅仅只能凭借我们的想象, 依然无法做出定论。

　　就华托个人而言, 他非常钟爱这个人物形象。在《野外聚会》(图 82) 中, 他也同样使用了这一角色。画中, 梅兹坦正朝一位女士看去。此外, 在《意外突袭》中也加入了这个人物。而在藏于纽约大都会博物馆的另外一张梅兹坦的画像中, 华托在塑造他的时候进行了调整, 给予他不同以往的性格, 在风格上类似于其生命临近末期的艺术, 更加具有深刻性。

图 47 《意大利小夜曲》, 约 1718 年
栗树木版油画, 24厘米×17厘米
瑞典国立博物馆, 斯德哥尔摩

　　根据这幅画的 X 光图来看, 这幅画原先是画在马车门上的。在这幅画的下面还留有此前的构图。在之前的构图中, 只有皮埃罗、哥伦拜恩和愚人三个角色, 其塑造人物的僵硬线条具有华托早期创作中的风格特征。

明暗对比。在画中其他人物的眼中，皮耶罗·格里斯似乎与毛驴之间具有一种神秘的关系。皮耶罗正在俯视观众，眼神松弛而又疲倦，这感觉仿佛一个人正要结束自己的艺术生涯一般。而另一方面，在毛驴黯淡而又宽阔的眼睛中，我们也能看穿它的灵魂所在，它犀利的眼神正对准画面右侧的三个人物。这一生性倔强的动物也要比人类招来更多的怜悯，毕竟是人类将自己的意志强加于它们身上。

从画面左侧克里斯平上部的树丛开始，有一条线向下延伸到毛驴的头部，然后又上升至右侧戴着红色帽子的卡皮塔诺，其次才到达白杨树、松树和高耸于云层之间的农牧神头像。皮耶罗·格里斯穿着他的白色服装，服装的上身装饰显得十分耀眼，成为整幅画的中心。

在创作时间稍晚的作品《着装的梅兹坦》（图49）中，作为画中主要人物的皮耶罗·格里斯全身像能够与《丑角圣伊莱斯》相匹及，在拱形建筑中也安排了相应的次要人物（尽管在此处，拱门向相反的方向弯曲）。然而，这幅画的不同之处在于它的尺幅较小，近乎于一幅小型肖像一般，绘画风格也相当轻松舒缓。尽管迄今为止，

图 49《着装的梅兹坦》，1720/1721 年
木版油画，28厘米×21厘米
华莱士收藏馆，伦敦

　　皮埃尔－让·马里埃特曾针对这幅画的一张版画复制品《穿外衣的梅兹坦》说过："画中，西罗伊斯先生扮演成弹奏吉他的梅兹坦，和他的家人在一起。"

可以确定华托从未接受过绘制肖像画订件，但这两幅画足以证明华托在晚期创作中逐渐转向肖像画。他通常画那些身边熟知的朋友，或者在构图中为他们预留出地方。然而，到晚期创作时，华托很有可能并不按照他人的要求为其画像，或者按照他人要求的方式将其安排在画面构图中。因此，这幅尺寸较小的梅兹坦画像一定不是一幅群像，同时戴草帽的男人也出现在作品《轻率的人》（图108）中，这显然不是对于某个特定之人的描绘。

据马里埃特所说，画中的梅兹坦，实际上是玻璃商皮埃尔·瑟罗伊斯，他于1718年成为格森特的岳父。旁边的妇人很有可能是他的女儿安·伊丽莎白，但也有可能是他的妻子。安·伊丽莎白在其26岁时与格森特结为夫妻，画中那位富有智慧又气质非凡的妇人可能就是她，还有一个小孩趴在她的腿上。如果这一猜测确凿无疑的话，那么这幅画的创作时间就应该在1720年到1721年之间，因为当时华托恰好居住在格森特那里。

画中的瑟罗伊斯正在弹奏吉他，对于修长手指的细节刻画是华托晚期作品的特征之一。除小孩的一只手外，画面中只出现了瑟罗伊斯的这双手，与他那圆圆的脸庞并不十分相配。与往常肖像刻画不同的是，画中的梅兹坦似乎是在唱歌。质朴拱门建筑上的装饰物是一张狰狞的脸，其建筑风格令人想起鲁本斯的绘画，与画面中心人物的惯有外形特征形成鲜明对比。在他旁边妇人的上方，有一个造型同样奇特的侧脸面具。这个面具或许与古代人们生病或者死亡的苦难挣扎相关。当然，它们也绝非是面中令人讨喜的元素。

画中六个人物的头部（如果算上狗，就有七个头）围绕在吉他周围，形成多半椭圆的形状。音乐是画面的中心。与狰狞面部雕刻形成明显对比的，是正在尝试将自己藏匿起来，却又希望与观众见面的那个小孩。这可能也是对孩子平生第一次登台的场景再现。

大概在此十年前，华托就曾将遭到禁演的无名意大利喜剧演员作为戏剧题材绘画的描绘对象。而此时，他却将真实生活挪用到戏剧的维度中。

图50《丑角圣伊莱斯》（图52局部）

这幅著名的绘画作品开始于正在微笑的克里斯平（现存一幅与之对应的肖像手稿）。他正骑着一头承受着苦楚的驴，走向正陷入沉思的皮埃罗。从他的眼神中便可领略到这种沉思的神情。

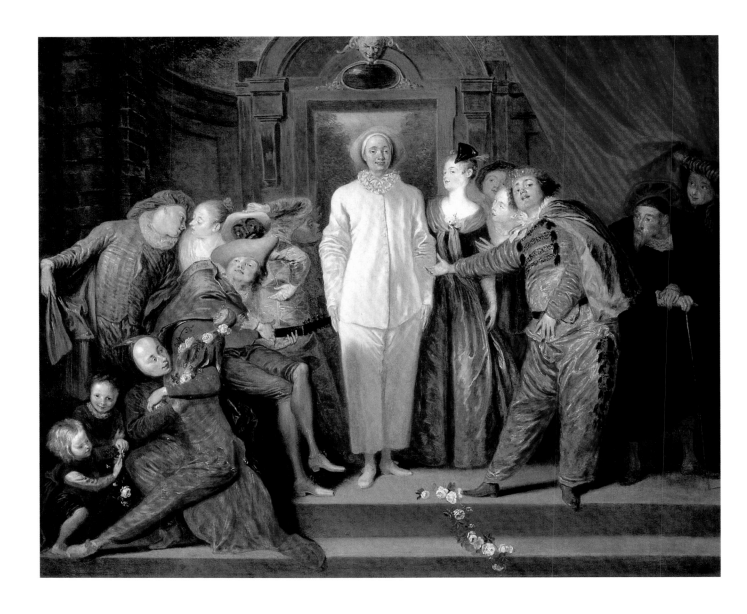

图 51 佚名画家，仿华托的《意大利戏剧演员》
布面油画，63.8厘米×76.2厘米
美国国家美术馆，华盛顿

　　华托大概是在 1720 年的英格兰完成了这幅画的
原作，当时是为音乐家和艺术收藏家理查德·米德创
作的。众所周知，1720 年正是意大利戏剧演员在伦
敦大受欢迎的时候。与现藏于柏林的画作《意大利剧
场》一样，这幅画中也有 12 位演员，其中包括愚人
和两个小孩。皮埃罗是画中的主角，其在画面中的地
位通过身后的建筑背景得以进一步强调。

图 52 《丑角圣伊莱斯》，约 1718 年
布面油画，184.5厘米×149.5厘米
卢浮宫博物馆，巴黎

　　画中主角和其他演员之间的空间关系由于圣伊莱
斯站在一个高起而狭窄的台子上而显得异常奇妙。台
子看起来如地面一般。身后的其他演员和驴位于台
子后面，被绘制出来的背景幕布严格来说也可以算
作是画中画。这种效果就像《格森特画店招牌》（图
8）一样，而舞台的安排又使人想起《法国戏剧演员》
（图 18）。

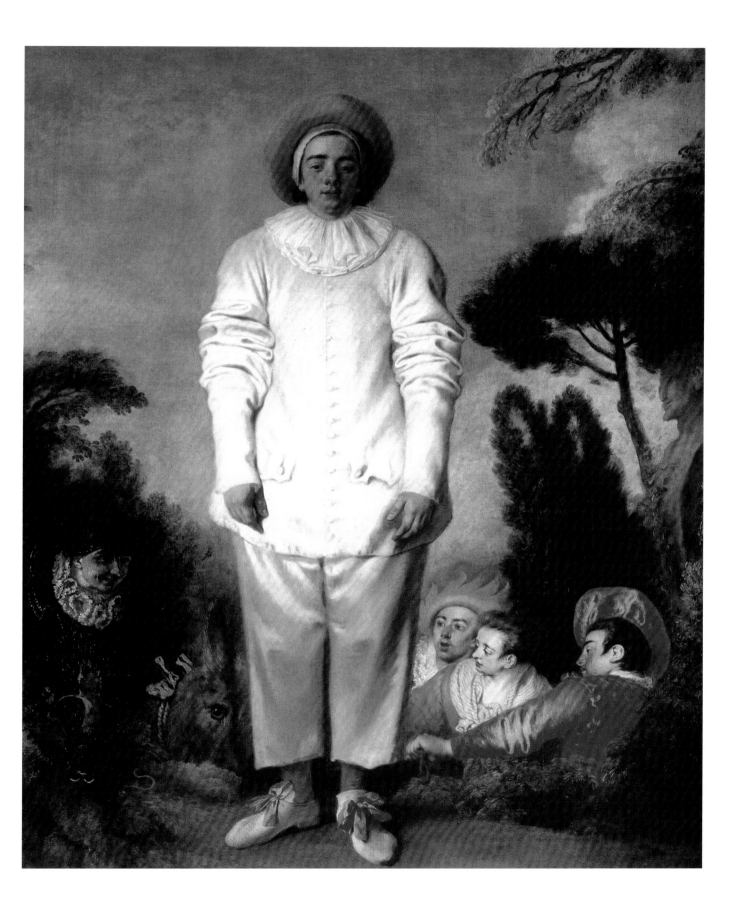

登船前往西苔岛

1717 年夏，华托将《西苔岛朝圣》（图 54，现收藏于卢浮宫）提交给美术学院，作为他申请进入美术学院的作品。在此之前，他就曾经创作过一件类似的作品，并在 1712 年 7 月 30 日成为美术学院的临时成员。在当时，美术学院是备受人们崇敬的地方。后来，美术学院也为此做出了一个少有的让步，允许华托自行选择题材创作作品。然而，华托却为这件作品投入了相当多的时间，甚至与作为学院成员的标准并无差异。1714 年，华托开始着手创作这幅画，历经两年时间，最终在 1717 年的 1 月 9 日完工。至此，他成功创作出一件超越早年所有作品的经典之作，这种超越不仅仅是在尺幅方面。当时，很难将这一绘画题材归于已有的传统分类中。而当美术学院最终接收华托为美术学院成员的时候，题材的新颖也着实令学院的记录员煞费苦心。华托将这件作品命名为"华丽的节日"。至于画家的创作是如何不断超越已有题材和绘画类型的，又是如何促使观众感受到他在画中所注入的情感的，这些问题似乎难以回答。这幅绘画作品的新颖之处在于它描绘了人们正要前往西苔岛朝圣的场面。而要对这背后的原因加以深入研究，就必须将它与路易十四去世后法国影响深远的政治与文化变革联系起来。当然，这其中也含有华托自身爱好的因素在。

华托是从什么时候开始构思、创作这件作品草图的，我们不得而知。可以肯定的是，这其间花费的时间并不长。作品给人的感觉是艺术家从中投入了充分思考，而在着手创作方面耗费的时间却相当短，并且富有满腔激情。因此，很有可能的情况是，华托是在收到最后一封催函之后，才真正开始动笔的。

实际上，在这件作品的创作背后，还存在一些历史方面的铺垫，因此要回溯到 1709 年前后的时代情境和戏剧环境。此时，巴黎的生活消沉黯淡，甚至连华托也带有一种想要逃离巴黎的强烈愿望。1709 年，弗洛朗·当古尔

（1661—1726 年）的通俗喜剧《三个堂兄弟》被搬上舞台，而早在 1700 年当古尔就已经开始了这部喜剧的写作。它成为华托创作《西苔岛》（图 53）的灵感来源，直到 1981 年人们才重新发现了两者之间的关联。

也许这幅作品并不是喜剧《三个堂兄弟》真实场景的再现，但喜剧中确实存在以一艘船开往"塞西拉"岛屿作为结尾。这座岛屿又被视作是"爱的殿堂"，村中的小伙和姑娘们则打扮成朝圣者的模样，信仰与爱欲、乡村生活与城市生活夹杂其中。画面中，甚至还有盛装穿着的农民们。

西苔岛，位于伯罗奔尼撒半岛东南端，是古代人们崇拜希腊爱神阿芙罗狄蒂的中心圣地。后来，也就是在大约 1700 年的时候，西苔岛逐渐为巴黎人所熟知。它逐渐成为"自由爱情"的委婉象征，巴黎人也将它与现实生活中巴黎西部塞纳河岸边的圣克劳德公园联系起来。画中的登岸台上有着一层层的台阶和栏杆。让当时任何一位巴黎人来看，都会立即联想到圣克劳德公园中的小瀑布，而后面略显幻异的山峦景色则可能是想象中的舞台布景。

可以说，这件绘画作品与戏剧世界的联系首先体现在服装设计方面。以位于画面中心的一位女性人物为例，她穿着一件铜色的袍子，背向观众。在这件作品的铜版画版本中，下面就写着一段解释性的文字：德马尔小姐正在扮演朝圣者的角色（M.lle Desmares jouant le rôle de Pèlerine）。

如此看来，这件作品应该是参照了特定的戏剧场景而创作的。当然，在这一场景之外也没有传达出其他更多的信息。在华托那里，他或许只是想借此与那些崇拜他的同代人沟通而已。

可以说，他对整幅作品的布局安排，就像一位舞台导演一样。画中的七位主要人物身穿社会上层的华丽服装，他们都朝右边看去，同时也将观众的视线运动引向同一个方向。居于

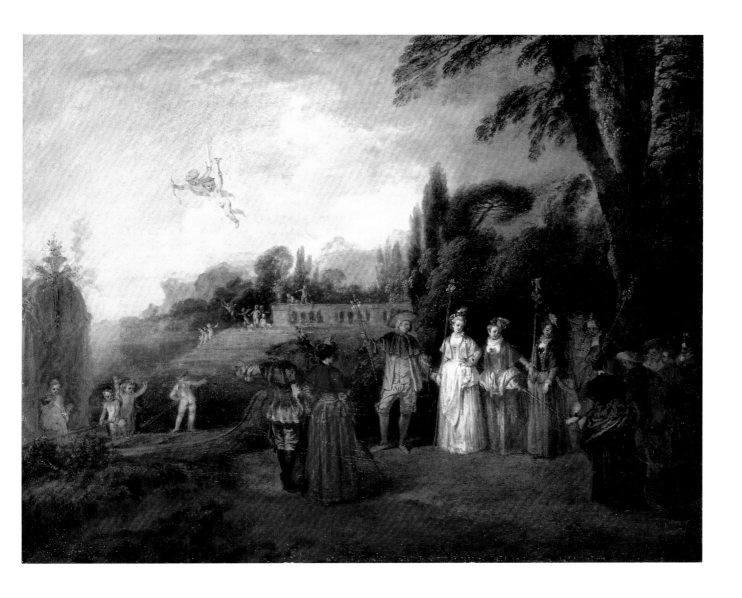

画中右侧、服饰并不那么引人注目的一群人物，意在告诉观众他们将要首先登船。在船上，已经站着准备充当桨手的小爱神，丘比特则背着箭筒飞翔于苍穹之中，指引船只航行。另外一位裸体的男孩则正在催促画中从右侧穿着绿色衣服妇人数起的两对主要人物赶紧上船。这种设计说明华托可能借鉴了鲁本斯作品《爱的花园》的版画复制品（图71）。

最靠近船的朝圣者正在引导乘客们，他左手指着船，同时也朝着右边看去。最终，画中的所有人都将被送往西苔岛，爱神们也已经在那里等候多时。松树和柏树林表明这是法国南方的景色，同时华托也意在通过运用闪烁而又稍暗的宝石色，让人想起 16 世纪的威尼斯绘画。

尽管整个场景被控制在一种有序的动态之中，而华托对于绘画主题的安排也意在产生一种静态和几何化的效果，这不仅仅体现在画中静止站立的人物身上。画中左侧第二、三和第四位人物组成的朝圣队伍呈现出一种从画面底部一个中心点向外辐射扩散的三角造型。背着弓箭、手拿婚礼火把的两位小爱神直接延续了那位背对观众女人的线条，而位于画面最右侧的妇人也直接指向爱神们所处的位置。可见，"前往爱之岛"并不是一场醉人的狂欢，而是经

图 54《西苔岛朝圣》，1717 年
布面油画,129厘米×194厘米
卢浮宫博物馆，巴黎

　　《西苔岛》（图 53）的创作观念在这幅画中得到了
进一步延伸。时隔八年，这一创作观念从压抑转为娱
乐，从沉稳转为兴奋。这不仅由于华托在此时的艺
术技法更加炉火纯青，更加倾向于欢乐的营造，也在
于路易十四去世后法国社会弥漫的自由氛围。此时，
人们对于政治变革的热情相当高涨。随着朝圣者们启
程前往西苔岛朝圣，这意味着他们正在迈向一个新的
时代。

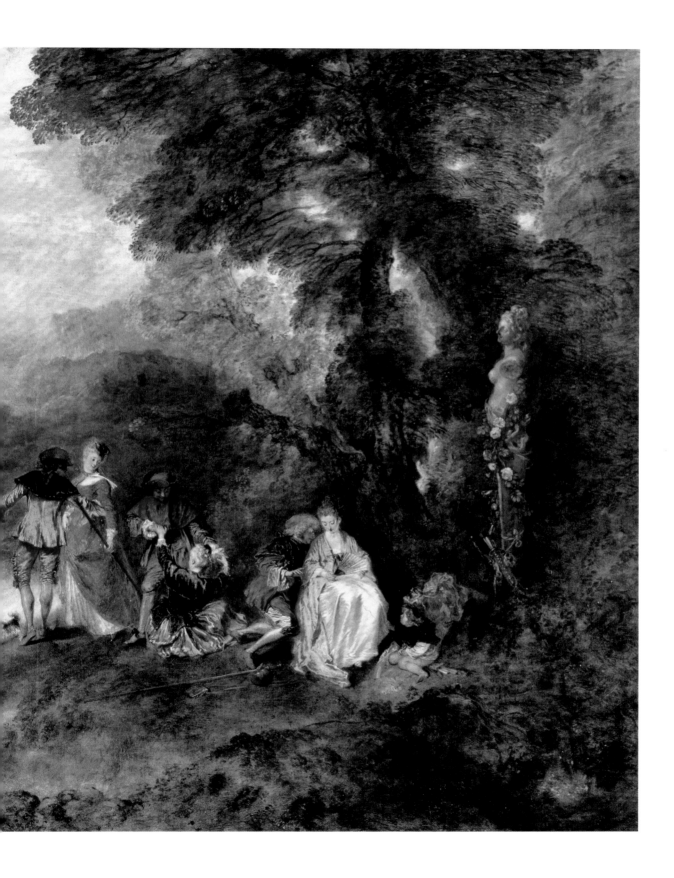

图 55 《乡村婚礼》,约 1712 年
布面油画,65厘米×92厘米
无忧宫,波兹坦

　　在画面构图的严谨方面,这幅画与《西苔岛》(图 53)十分相似,成排的人物逐渐延伸至绘画的纵深处。构图安排中略显宽阔的前景空地属于技术上的不足,这也同样出现在《婚约》(图 72)中。

过了精心安排。它给人的印象是内敛而又耐人寻味的。

　　几年之后,也就是大约在 1712 年前后,华托创作了《乡村婚礼》。画中描绘了长队人群簇拥着一对结婚夫妇前往教堂的场景,牧师正在门口等待他们的到来。作为画面中心的人群开始于背向观众的新婚夫妇。华托在画中意在表现出一种人们迅速会聚一堂的趋势。只是,画中的人物数量要比以往任何一幅绘画中的人物都要多。尽管新郎和新娘并没有坐在马车上,但从人们眼神注视的方向和两只小狗奔跑的方向上,能够迅速判断出新婚夫妇在画中所

在的位置。

　　画中共有 108 个人物,却被安排得十分合理而又游刃有余。人们或斜躺,或坐着,或成组站着。同时,华托也像堆积木似的将其中的一些人物安排成其他样式的造型。这些都暗示出当时婚礼队伍正处于暂停的状态,显示出一种庄严感。从中可以看出,画家自己知道如何将游览岛屿与一场教堂婚礼加以区别对待。

　　绘画的法语标题(参照版画复制品)"乡村新娘"富有一种质朴感。画中的新郎和一些男士戴着村民样式的草帽。整体来说,画中人物都穿着较好的城市礼服,建筑也规模宏大。

与《西苔岛》(图 53)一样的是，画中的社会等级区分模糊不清。

《乡村婚礼》(图 55)这幅画的保存状况并不是很好。从画幅大小、技术水准、构图方式和画面细节来判断，它应该属于华托早期的代表作品。如果华托是在 1712 年创作了这件作品的话，那么可以想象，他完全可以凭借它获得进入美术学院的资格。

诸如《乡村婚礼》和《西苔岛》(图 53)这样的作品，都属于华托创作《西苔岛朝圣》(图 54)的前期尝试。无论在高度还是宽度上，《西苔岛朝圣》都是《乡村婚礼》(图 55)的两倍，尽管《西苔岛朝圣》中只有 19 个人物。

在《乡村婚礼》与《西苔岛朝圣》的比较

中，可以看到华托艺术创作水平的明显提升。人们的行进不再受到某些规则的控制，而是仿佛受到某种由"爱"致使的意愿的驱动。此外，在《西苔岛朝圣》中，华托还画出了人们在登船过程中的停顿以及登船不同阶段的动作。画中人物各有不同的行为都取决于他们的个人情感感受。无论就创作思想还是绘画技术来说，这幅画都充满了令人欣然喜悦的想法。绘画开始于从右侧延伸开来的条状区域，并以快速的笔触描绘出丛林，其笔法仿佛是艺术家要试验自己的画笔一样。接下来就是维纳斯的方尖碑像，她狂喜似的向上仰着头，碑身被玫瑰缠绕其中。碑身下部放着丘比特的标志性物件——弓箭和装满箭的箭筒。下身裸露的男孩，一半

图 56《舟发西苔岛》，约 1719 年
布面油画，129 厘米×194 厘米
夏洛腾堡宫，柏林

　　同一题材作品第一个版本 (图 54) 中所传达出来的对于希望的热切定然不会延续长久。在风格和内容方面，第二版本的绘画则具有一种坚实、厚重的感觉，并且表现出更大的深刻性。在更早创作的《西苔岛》(图 53) 中，构图显得更加严谨规整。而华托在这幅画中则显示了自身更多的人文特质。

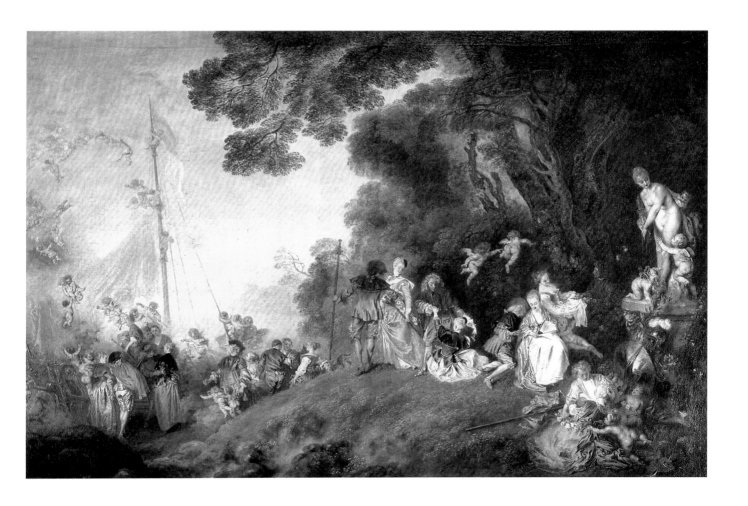

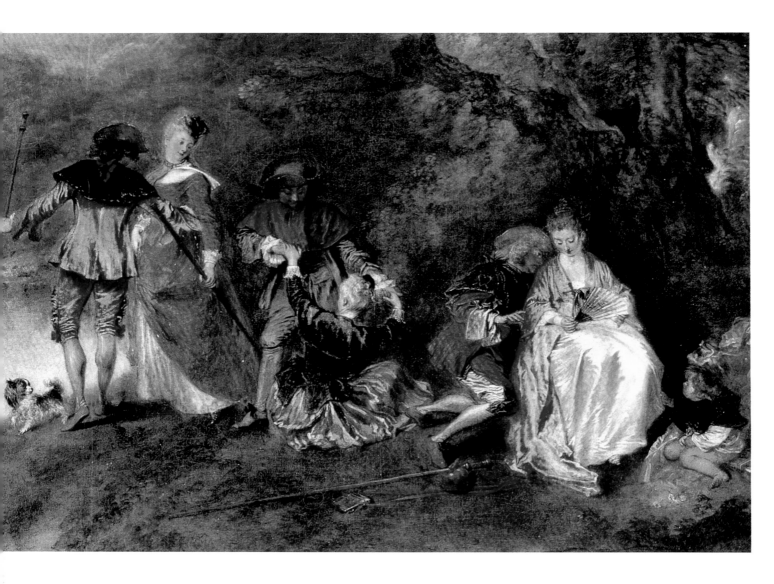

是爱神，一半则是人类。他正坐在另一个箭筒上，望着一个漂亮女孩。旁边跪在地上的朝圣者正在催促她赶紧动身。从女孩的模样来看，她仿佛正在思索着什么，手中拿着一把展开的扇子。从形状上来看，扇子与上部树木的造型相似，枝干和树叶从男孩坐着的地方向上延展开来，仿佛手掌展开的手指一样。这些树木寓意着大自然的鲜活能量，这仿佛也是人们去西苔岛朝拜的动力之所在，从站在最高处画面正中心、背向人们的那位绅士就可以轻易看出来。而他所处的地方也恰好是树枝最外延伸处的下方。画中的三对男女分别演绎着登船过程的不同阶段，每个人物的动作都迥然相异。

眼神的角度与构成画面线条的其他物质元素一样，在绘画中显得十分重要。朝圣的全部人群由站在最高处的绅士带领着。他与正急着上船的五对男女彼此联系，队伍最后的那位绅士正在抚摸第一批登船游客队尾的年轻乡村女孩。爱情在此处有着不同等级之分，画家也将这一重要的感受在绘画中体现出来。

画中左侧人物即将登上的"船"也具有深刻内涵：镀金的雕刻装饰物，两位近乎裸体的划桨人站在船中。他们或许并不是纯粹的人类，但相比于朝圣者来说，他们应该与爱神之间有着更为密切的关系。与此同时，爱神也在欢迎着人们的到来，在船的周围嬉戏玩耍，使

图57《西苔岛朝圣》(图54局部)

　　画面的整个色调促成了绘画的韵律感。综观画面，黑色和些许红色首先映入眼帘。蓝色的使用受到很大程度上的约束，而其中站着的女朝圣者礼袍的浅棕色则与秋天树叶的颜色形成呼应。这群画中人物的轮廓为一系列尖形或圆形的拱形形状，也再一次提升了画面安排的律动感。

图58（对页）《舟发西苔岛》(图56局部)

　　这是同一题材绘画的第二个版本，它在色彩上似乎更加绚丽，同时整个色调的安排也使得画面的细节之间相互勾连，而非仅各自独立。画中站着的那位女朝圣者礼袍的浅黄色作为画面中的主导，而旁边坐在地上的妇人罩袍的蓝色也相当吸引人的眼球，与天空的颜色相呼应。同样，人物群的整个轮廓也更加复杂，而非仅仅是一些鲜明的拱形形状。

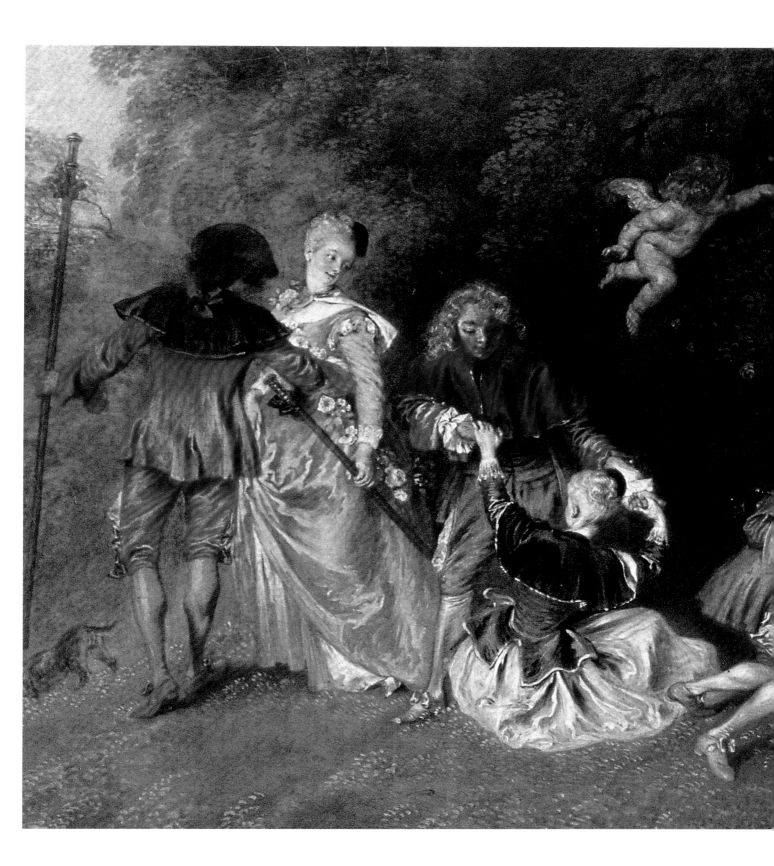

图 59《西苔岛朝圣》(图 54 局部)

　　裸露上身的船夫将胳膊高举过头顶，这一动作似乎被华托不断采用，不仅是在《梳妆》(图 60) 中，也出现在《威尼斯的欢乐》(图 78) 这幅画中斜倚的威尼斯雕像上和《户外娱乐》(图 113) 中。

图 60 (对页)《梳妆》，约创作于 1718 年
布面油画，44 厘米×37 厘米，椭圆形
华莱士收藏馆，伦敦

　　《西苔岛朝圣》(图 54) 中那位占据空间较大的船夫的姿势在华托后来的艺术创作中也有出现。在这幅画中，女人透过几乎绕她头部一圈弯曲的胳膊向画外望去，这让人不禁想起《西苔岛朝圣》中那位船夫不同寻常的姿势。或许这种相似性显得无关紧要。但实际上，画中床头上的镀金装饰与《西苔岛朝圣》中即将离开船首的装饰具有相似的主题。床头装饰仿佛一个巨大的贝壳——这是维纳斯的象征——贝壳上部似乎是丘比特的头像。除此之外，这两幅画中同样出现的还有回头张望的小西班牙猎狗。
　　画中描绘的是一位正在晨起梳妆的妇人，女仆手中拿着她的长袍。画中所有的行为都是寻常所见，相当真实，因此可以表明这幅画是在《西苔岛朝圣》之后创作完成的。在图 90 中，可以看到与这幅画中妇人相似的一张裸体小稿，其画有同样的睡榻，只是《梳妆》这幅画中的睡榻具有装饰性的床头。此外，这幅画的椭圆形外框也与画中妇人胳膊形成的轮廓相吻合。

　　观众将注意力都集中在它们迅速升降起伏的飞翔上。在画面一半高度的位置上，坐落着一座老式城堡。为了营造画面的欢乐气氛，华托还在前景中安排了一些似乎低矮的树丛。这在华托早期的军事场景绘画中也多有出现。作品主题使得画面背景被描绘出朦胧而又奇幻的景色，仿佛是从水湾一侧眺望西苔岛所看到的景观。这种视角也仿佛是从窗户中向外张望，边框则是树木和陡峭的山峦。在华托的早期作品中，西苔岛并不是一个带有登岸栈桥、风景秀丽的公园，相反却展现出荒无人烟的大自然的壮美，有着古老的森林和高耸的山脉。与其说我们是在观看，不如说是在感受，或许会显得更加恰当。
　　就华托个人而言，他并不满足于这件作品所带来的巨大成功。在此之后，他又在这基础上创作了另外一件尺幅相同的变体画。在他所有的创作中，只有这两件作品能够证明华托在生命临近结束的短暂时间里，他的思想产生了什么变化，又是什么促使他不久之后，在这件已经相当完美的巴黎版本基础上 (图 54) 又重新创作了一件变体画《舟发西苔岛》(图 56)。
　　凯吕斯伯爵给我们的答案是：画家从未满足于他所做的任何事情。根据格森特的说法，华托也只是将画店招牌 (图 8) 这件作品作为有生以来唯一一件算得上成功的作品。这种自我批判的精神也导致华托创作了《西苔岛朝圣》的另一个版本。在新创作的版本中，画家不仅将画中的重要人物从原来的 19 位增加到 24 位，改变了绘画风格，同时也对绘画背后的内涵进行了调整，从轻快的诙谐感转变为更加严肃的画面氛围。
　　与巴黎版本不同的是，后来创作的变体画 (柏林版本) 又被人们制作成版画。在尼古拉斯 - 亨利·塔迪厄 1732 年制作的版画复制品中，画面的下部留下一段文字"登上西苔岛"。由此，我们或许可以想象，这些朝圣的男女是不是已经不在西苔岛上了。远处丛山脚下的小山并不一定是岛屿的一部分，或许是由海水与前景中的空地分隔开来。最为有趣的，应该算是画面右侧的变化，这是"阅读"绘画开始的地方。在后来的版本中，或许可以将这幅画比喻为"协调至极的序曲"。
　　在古代，方尖碑实际上起到路标的作用。在华托第一版本作品中，维纳斯的方尖碑奠定了前往西苔岛的旅行基调。在后来的版本中，维纳斯方尖碑被变成一座试图离开丘比特的维

纳斯雕像。雕像中，丘比特正在讨好维纳斯，而维纳斯显然不会再接受这种讨好。在雕塑周围戏耍的小爱神在第一版绘画中没有出现，其动作的生动描绘表明艺术是生活的真实再现：他们皮肤的颜色不同于石头。在雕像的底座边上，放着头盔、盾牌和剑等武器，赫尔克里斯的棍棒和阿波罗的里拉琴，一本书，甚至还有一件教会唱诗班的长袍。其中，一位小爱神正在背地里偷窃代表着男子美德的月桂树枝。
　　在后一个版本中，维纳斯雕像已经成为一种备受人们敬仰的神灵形象，其中一对男女正跪在她的脚下。画中那个没有翅膀的孩子显然不是小爱神，他正在为这对男女围上一串玫瑰，象征着两人关系的长久。这似乎是在维纳斯保护下成就起来的一个家庭。森林演变成为神灵的神庙，旁边正在飞翔的丘比特也足以证明这一论断。在胸像与三对男女中的第一对男女之间，我们能够看到，一位年轻人正在摘取玫瑰，将它们放在他爱人的腿上。较早版本绘画中坐在箭筒上的男孩被换成丘比特，他正在催促第一位女朝圣者上岸。除了衣服的颜色之外，第一版绘画中的三对男女与后来创作的那版并无二致，只不过画中那位站着的妇人身穿的明黄色袍子在后来的版本中被描绘出更多的褶皱线条。衣服颜色的强烈是对远处温和阳光的某种回应。这种天空与衣服呈现效果之间的对应在华托后期创作的作品中常常出现。
　　朝圣人群的整个前半部都位于树林背景的前方。在后来的版本中，华托在接下来的五对男女身上刻画出更多的细节因素。尤其是那位正在回头张望的朝圣者，画家特意安排了两个小爱神在他身边飞翔。除了这五对男女，在新创作的绘画版本中还增加了两对男女：其中一对男女中的男朝圣者正要将自己的女伴抱上船，另外一对则已经站在画有桅杆和粉色船帆的船中。这次已经不需要小爱神来牵引船了。飞翔的小爱神们排成一个环形的形状，其中一些正在起帆。位于前一版绘画左侧的山峦景色不见了，前景中只剩下残余的树桩。此外，一个富有标志性含义的细节暗示出最左侧人物安排序列的原因：丘比特正在拉弓，而箭的方向却被上错了，箭头指向后面，因此，如果被击中，丘比特将无法再次飞翔。这一细节也暗示出维纳斯胸像背后的意图所在。小爱神簇拥下的天空此时就具有了更深一层的含义：这是维纳斯这位婚姻守护者的天空。观众的视线沿着庞大树木延展的树枝散播开来，然后又回到维纳斯

图 61《乡村欢乐》，约 1715 年
木版油画，31 厘米×44 厘米
孔代博物馆，尚蒂利

　　位于画面中心的树干将整个画面分割成两部分。在树干的前方，即画的中心处坐着手拿铜喇叭的乐师。右边穿着优雅的一对男女正在随音乐起舞，身后是一片空旷的户外风光。其中，妇人正在向乐师靠近，但华托并没有将他们重合安排在一起。前景中正躺在地上的男人位于画面正中坐着的男人和斜躺的狗中间，而狗是画面左侧构图的起点。从坐在地上的牧羊人的姿势来看，仿佛他正抱着那位女孩，无暇顾及自己的羊群。他们和另外一个男人的头部构成了一个结构规整的长方形形状。身后的树林中，一位男人正在推秋千上的妇人。这为几何形的人物群构图增添了些许自由感。这种自由就像画中城里人与乡下人一起欢乐一样。在笔触的细致方面，这幅画与《舞会的欢愉》（图 43）十分相似。但相对宽松的构图似乎并未令华托感到满意。后来在《牧羊人》（图 62）的绘画中，他又在此基础上进行了重新创作。修改方式类似于将《西苔岛朝圣》（图 54）的第一版本绘画加以调整，从而成就了《舟发西苔岛》（图 56）一般。

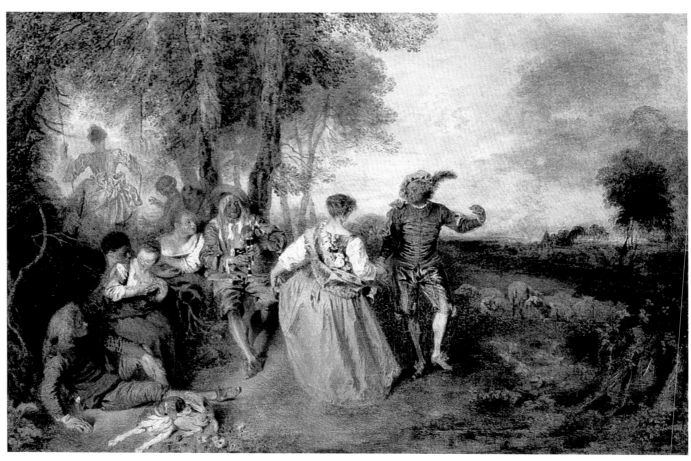

图 63《做梦的人》，约 1714 年
木版油画，23.2厘米×17厘米
芝加哥艺术学院，芝加哥

这幅画的题目源自 1729 年皮埃尔·艾弗林创作的一件版画作品。在那幅小画中，描绘的并不是现实生活中的某个人物，而是身穿波兰服装、自信展示自己的妇人。衣服的橙红色与身边植物的绿色彼此协调，却在与天空的对比下闪耀出自己的光辉。画面右上方的天空中飘浮着云彩。

图 62（对页）《牧羊人》，约 1719 年
布面油画，56厘米×81厘米
夏洛腾堡宫，柏林

这幅画的宽度和高度大致为《乡村欢乐》（图 61）的两倍。画中的人物群构成一个和谐的圆弧状，开始于坐在地上的狗和年轻人，之后延伸到一对乡村恋人——一位丰满壮实的农村女孩和一位看起来略显呆滞的年轻男人，再之后是画面中吹奏风笛的中心人物，紧接着的则是一对跳舞的男女。男舞者的左臂和他左手的手指优雅地弯曲着，在姿势的安排上与人物群开端处那位年轻人有所呼应。舞者的背后是一片天空，但与《乡村欢乐》中的十分不同。整片风景展现在人们眼前。纤细描绘的树叶甚至能够领略到它们更为细节之处，空气由于夏日的烟雾而显得有些朦胧。前景右侧的水面旁布满荆棘，预示着秋日的到来。画中那夺人眼球的、摇摆中的女舞者背向观众，身边环绕着仿佛光环的天空。抬头满心怀疑地看着她的、那位样貌愚钝的农民紧靠位于画面中心的其他人物。所有细节都服从于画面的整体安排。左侧坐在地上的男人、一对恋人、附和音乐节奏摇摆中的女舞者以及画中线条的流动都终结于画中男舞者的左手，从而指向更为辽阔的风景。在画面最右侧，是画中一个不太显眼的人物，从外表来推测，应该是一位牧羊人。

的胸像。因此，人群登上游船的进行就变成了一个永无休止的循环。

时间已经蜕变成"永恒"：这似乎是绘画所要表达的主旨所在。当然这也解释了艺术家为什么要在所有细节上投入倍加。1733 年，当《舟发西苔岛》的版画复制品出现的时候，这幅画已经归朱利恩所有，或许这幅画起初是为

自己最好的挚友而创作的。1720 年 7 月 22 日，朱利恩举行了婚礼。如果这幅画在当时是作为一件新婚礼物的话，那么就可以解释对比之前的"巴黎版"，他为什么会在这一版上如此加以改进。

深入阅读：艺术与时尚

图 65 尼古拉斯·德·拉吉利埃
《装扮成维特姆诺斯和波莫纳的妇人和绅士双人像》，
约 1710 年
布面油画，146.5厘米×105厘米
州立艺术博物馆历代大师画廊，德累斯顿

画中作为主要人物的妇人将自己装扮成果树女神——波莫纳的形象。根据罗马诗人奥维德所说，四季之神维特姆诺斯曾在他掩饰成一位老妇人的时候赢得了波莫纳的爱。神话题材的提升不仅反映在包裹在画中妇人身上复杂褶皱的描绘上，同时画中笔触和色彩都显示出拉吉利埃绘画的纯熟之处。即使人为造作的地方也显得相当自然。

图 64（对页）《斜倚站立的男人》，约 1710 年
蚀刻版画，11厘米×7厘米
德国柏林国立普鲁士文化遗产图书馆，柏林

这幅版画是题为"时尚人"的七幅时尚版画当中的一件。画中的男人正斜倚站在柱子旁边。他的姿势和服饰都相当随意，马甲上只系了几粒扣子。他身后公园的景致强调了这种时尚背后的"自然"观。

"时尚"和"风尚"这两个词都来自法语，它们是 17 世纪法国生活方式变革过程中富有重要意义的词汇。"时尚"强调的是当下的价值，要求服装要保持最新的样式。这是有意考虑到阶层利益的需要，而非增长与衰退法则的结果。时尚似乎存在于生活的每个角落中，尤其体现于服装方面，因为人们所穿着的衣服能够显示出他们想要成为什么。任何一处优越，特别是财富的拥有，都能在服装上被展现至极致。

毫无疑问，服装方面的卓越在 17 和 18 世纪法国的专制主义体系中有着显著的重要意义。这基于严格的社会等级秩序，而这一等级原则又依托于服装，获得了视觉上的外在化。路易十四对于时尚非常感兴趣，他曾经在宫廷等级中将时尚作为身份地位的标志。1664 年，他颁布了一部法令，声明含有金银装饰的外套和马甲只能穿在一小部分人的身上。最初，他只指定了 12 个人具有资格穿着这样的服装，后来又增加到 40 个人。1682 年之后，每当国王召集整个上层社会来凡尔赛宫的时候，人们已经显得十分娴熟地从人们所穿着的衣服上判断他们的身份。宫廷中的每一个人都能通过别人穿着的

服装断定他的地位，尽管有时他甚至根本买不起这件衣服。礼节有着重要的意义，而其中也包含着服装的细节。

对于侍臣而言，时尚上的变化将会是一件非常昂贵的事情。如果某种装饰品已经不再时尚，那么与这种变化相关的所有工艺都将遭遇不幸，比如在 1670 年对于绸带蝴蝶结作为装饰品的泛滥不再流行就是一个例子。当时最为引人注目的时尚物品就是长假发（图 7）。超乎常规的卷发凸显出一股强大的男性气质。高贵的绅士们则被强制佩带短剑。

比起绅士来说，妇人们较少受到时尚风潮不断变动的影响，其中一部分因素在于当时王后相较于她的丈夫更加低调。社会舆论要求宫廷中的人们要讲究穿着，即使这其中并不存在什么真正的价值，但确实能够带来美学方面的欢愉，尽管最终会导致反抗的声音。

17 世纪 60 年代，巴黎开始成为欧洲的文化中心。这其中具有很多因素，相当重要的一点就是巴黎对于时尚的控制。当时，几乎所有欧洲的贵族都逐渐认同巴黎的时尚。从 1670 年开始，对于巴黎时尚的谈论在当时的杂志《爵士风度》中得到人们的热烈讨论，"风度"一词表明这样的穿着方式是一种礼节。

时尚图版通过版画的方式广为传播。一些巴黎版画家（他们并不是最优秀的版画家）创作出大量尺幅饱满的名人肖像。在这里，画中人物的服装要比他／她的脸面更为重要，其主要目的就在于将人物与他们所穿着的服装联系起来。

华托对于服装质地的感受应该来自于他的朋友——纺织品商人让·德·朱利安纳。大约在 1710 年前后，华托创作了"时尚人"（图 64），后来又将其中一部分图版进行版画蚀刻复制。但他很少为自己的版画取名，画中的人物通常是演员，不是贵族。他的时装图版所要呈现出来的是时尚，而不是宫廷，这使得带有阶层标志属性的服饰与戏剧服装之间相差无几。也就是说，在华托的绘画作品中，日常服饰经常与舞台服装同时出现。可以说，华托为传统时装图版的庄重特质注入了一种更为轻松休闲的感觉。

在太阳王统治末期以及摄政统治期间，巴黎的贵族阶级都希望能够被曝光在杂志或者图像中。这在当时声名卓著的肖像画家亚森特·里戈（图 6）和尼古拉斯·德·拉吉利埃（图 65），以及其他对此擅长的画家的创作中得

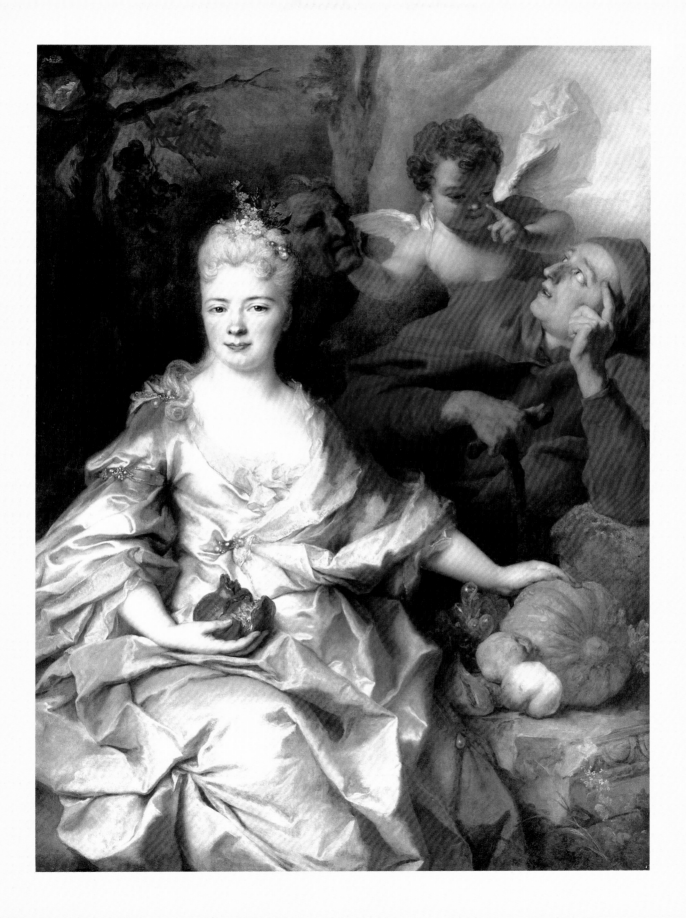

图 66（左图）《寻常之人》，约 1717 年
橡木木版油画，25.5厘米×18.7厘米，原始尺寸为23.9厘米×16.3
厘米
卢浮宫博物馆，巴黎

图 67（右图）《艺术女孩》，约 1717 年
橡木木版油画，约25.3厘米×18.9厘米，原始尺寸为23.7厘
米×16.1厘米
卢浮宫博物馆，巴黎

这两幅成系列的绘画分别描绘的是舞蹈、音乐艺术。它们
也是华托作品中尺幅最小、最著名的两件。作品标题来自1729
年的版画复制品，同时也表明画中描绘的人物并非上等阶层。
尽管在华托死后八年，这些艺术人士事实上在某些阶层已经受
到尊重。我们无从知道这些题目是否能够传达出华托的意图，
或者是否为更年轻一代人的诠释方式。"寻常之人"最初是指
与性别无关的自恋，而"艺术"在某些情形下则指才华上的横
溢与精练，是个人享受基础上风情与优雅的结合：这也是腐
化都市社会的态度。然而，这些出自华托时装类绘画作品的人
物形象在没有风景搭配的情况下必定不会被正确理解。比如，
《寻常之人》这幅画如果没有背景中的树林，人物将会显得不
甚协调。同时，他举起的左手臂也难以与远处的城堡相呼应。

翩翩起舞似乎在寓意上与"一天的开端"相吻合。在《艺
术女孩》中，洋娃娃模样的头部映着夜空的阳光，层层云朵在
女孩白色裙子的褶皱上得以延续。背景中的自然景致传达出一
种强烈的悲哀感，从中我们可以想象低音鲁特琴传来的悠远声
响。尽管这两幅系列绘画分别象征着舞蹈和音乐，或者说分别
象征着黎明和夜幕的降临，但画中男人和女人的分开描绘却在
解放之余，更表达出其他的意味。将男人和女人描绘在一起
的绘画往往暗示的是两位已婚夫妇，但这两张画中的一对男女
却远不在于此。在非常小的尺幅中表现出人物的全身像，从而
产生了某种局促感。全身肖像常具有的全然庄重性成为一种与
众不同的尊严，一种艺术家所具有的尊严，在这一层面，画家
似乎确实与《寻常之人》中的人物具有观念上的认同。

图 68《生闷气的妇人》，约 1719 年
布面油画，42厘米×34厘米
埃尔米塔日博物馆，圣彼得堡

　　在这张稍晚创作的绘画作品中具有某种喜剧元
素。优雅的妇人怏怏地坐在石凳上，身穿一件黑色的
礼服，这是华托在服装上很少使用的颜色。在妇人
背后，是一位对她献殷勤的男人，而她却毫不理会，
但男人依然前去安慰和引诱妇人。妇人露肩处的线条
在背景成排树林的轮廓中得以延续，树林中人们自我
享受。这对男女似乎刚刚脱离人群。位于画面右侧的
两棵树画得相当从容、清新。

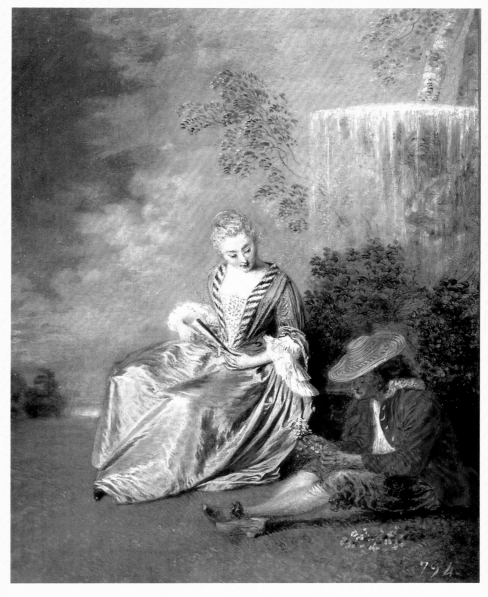

图 69《渴望的情人》，约 1719 年
布面油画，41厘米×32厘米
马德里皇宫，马德里

　　这幅画与另外一幅名为《演唱课》（藏于西班牙马
德里皇宫）的作品属于同一系列。画中，园丁若有所
思地摆弄着手中的一束小花。这束花将要被送给坐
在他旁边的那位专注看着的妇人。她眼神的方向和身
体中轴共同构成了占据画面中心的两条对角线。泉水
如一片透明薄纱从喷泉池子中倾泻而下。这种轻擦的
绘画笔触与刻画光线、春光树叶时的笔法一样微妙。
一片广阔的风景延伸至画面的左侧。规整的几何构图
为画面的叙事元素平添了一些魅力。

到了充分体现。画中人物穿着的服装实际上不
足以表达出应有的华贵，但却通过加大人物身
上所披织物的大小、增加褶皱、塑造浮华光线
的效果，来戏剧性地强调衣服的背景。流畅的
笔法、耀眼的色彩，在赋予这些华丽画面艺术
真实性方面，是必不可少的元素。

　　在华托创作的这类绘画中，人物形象都很张
扬、华贵，服饰也不乏精致。但总体而言，都还
显得十分自然。画中人物属于穿着考究服装的中
层阶级，他们也能意识到外在形象与实际价值之

间的差别。其中几乎没有一个绅士戴假发，妇人
们也大多梳着朴实无华的发型，这为她们增添了
些许迷人之处。比如，有人将头发梳成一条线的
形状，这与华美礼服下垂的褶皱相互呼应，同时
也将人们的目光吸引到戴着漂亮项链的脖子上。
通过一把短剑来将某人归属于高贵之人，未免显
得有些强人所难。在华托的大量绘画中，舞台服
饰增添了一些历史元素，当然其中也有部分来自
于时尚潮流，但归于一点，华托绘制的服装大多
都富有一种永恒性。

"雅宴体" 绘画

图 70《音乐会》(图 75 局部)

画中正在翻阅乐谱、还未最终决定唱什么的歌唱者形象在华托的作品中散次出现。最早可能是在《爱情课堂》(图 74) 中, 最后一次则是在《户外娱乐》(图 111) 中。

当华托获准进入美术学院时, 还不存在一个术语能够将他所创作的作品归类。后来, 他称自己为"雅宴体"画家。"雅宴"这个词的含义, 在今天和 1700 年前后, 并不相同。18 世纪, 它的字面意思往往带有一种"妖艳"和"引诱"的意味。在华托所处的时代, 男人对于女人的"殷勤"要远远超出"奉行礼仪"和"保持社会差距"的层面。

在华托对于高雅社交场合的描绘中, 尤其是背后还存在爱情驱动的时候, 人们就可以清晰地认识到"雅宴"这一观念的含义。一对男女也许会拥抱, 但在他们中间依然会存在一种端庄得体的感觉。不羁的欲望往往被人们视作原始人类才会具有的特性, 而华托也只是偶尔在绘画中将它再现出来(比如在《牧羊人》, 图 62 中)。

画中人物穿着的服饰有助于这种距离的创造。如果华托绘画中人们穿着的衣服不是戏剧演出服装的话, 那么就必然会是当时的时尚风潮。衣服几乎包裹了人物的全部身体, 艺术家笔触的吸引人之处也在衣服的褶皱上表露无遗。服装是华托艺术中的主角, 而其作品中的精彩之处在很大程度上也取决于画中人物服装色彩的和谐。在他对于节日场景的描绘中, 并不是将以往创作的裸体人物小稿加以重新组合, 也不是将裸露的身体植入到狂欢式的陶醉中, 而是将自己的想象力注入少有的神话中。

华托并不是描绘人们穿着时尚服饰在户外集会的第一位艺术家。在他的绘画中, 人们并不是在参加高贵的活动, 而是在享受自我。这类绘画的历史传统可以追溯至中世纪时期。"爱的花园"是 15 世纪十分流行的绘画主题。订购这类作品的往往是社会上层的人们, 他们将这种画用来装饰房子, 炫耀自己的社会等级和奢华的生活方式。在 17 世纪初的荷兰, 这类聚会题材的绘画十分常见, 而华托也相当熟悉这类绘画题材。但在他的画中, 我们总是难以辨别出在花园或乡村中散步的人物是否属于社

会上层。画中没有任何东西能够用来借以断定他们的贵族身份, 华贵服装也能够让每位俊美的年轻人晋升至上等社会阶层。

在华托追随、爱慕的 17 世纪绘画大师中, 鲁本斯是最为杰出的一位。经典之作《爱的花园》(图 71) 是鲁本斯幸福生活的视觉表现, 创作于他和海伦·富尔曼新婚不久之后。在鲁本斯去世后, 这幅画由西班牙国王收藏。华托所见到的应该是它的版画复制品。对于华托这位年轻艺术家而言, 这幅画在其艺术道路的选择上, 有着重要的启发作用。

作为喷泉雕像的维纳斯使人类进入到某种醉人的激情状态——其中一些男女, 但并不是所有男女, 已经彼此组对。因此, 他们感受到的是爱情结合的滋味。从画面构图上, 华托也表现出相似的观念。尽管整个画面开始于维纳斯雕像, 但并不能将它作为华托作品的叙事方式来阅读。与华托相反, 鲁本斯的这幅画更加关注于中心场景。这让人感到完满的时刻只停留在此刻, 转瞬即逝。尽管画中人物的服装华美高贵, 但鲁本斯却意在表达出人类才具有的迷人放纵, 甚至服装的颜色都在刻意增强这一效果。鲁本斯在绘画场景中安排的宏伟建筑, 是要将神话节日与人类社会加以融合。同样的处理也出现在《舞会的欢愉》(图 43) 这幅画中。

在《爱的花园》中, 喷泉雕像作为画面的重要元素, 或许激发了华托, 使他在"雅宴体"绘画中赋予这些雕像一种超越社交聚会装饰物之外的意义。在鲁本斯的绘画中, 有血有肉的小爱神们, 或者维纳斯的小信使们, 他们或飞翔于空中, 或在地上奔跑。是他们将神灵雕像与人类联系起来。

在《舟发西苔岛》(图 56) 以及华托更早时候创作的作品中, 有着彼此相似的嬉笑欢乐感。大约在 1710 年前后, 他就已经在风景中偶尔使用过雕像, 有时还在画中安排一座喷泉与雕像相配。而华托首次使用雕像作为自我观

念表达的道具，并将它与画中人物密切联系起来，是在 1716 年左右创作的作品《爱情课堂》（图 74）中。

很难说这幅画中的五个人物是否构成了"雅宴体"风格。"雅宴体"通常被用来描绘人物数量更多的聚会，要么在公园里，要么在乡村户外，其中有很多对男女以不同的方式互相表达爱意。在此之外的其他人群和单独人物则促成了整个画面构图的多样性。这一创作方式得益于华托早期创作中初见端倪的各种处理方式的积淀，并大约在 1715 年得到了纯熟发展。在他早年的四季主题创作（图 98）中，在室外斜躺的人物群就偶尔出现在音乐演奏或其他娱乐活动中。除此之外，华托其他的早期作品都以版画的形式被保留到今天，其中就缺乏"雅宴体"特有的氛围，尽管画中人物众多。一个明显的例子就是《酒馆归来》（图 101）。这幅画应该最早在 1707 年就被创作出来。画中描

绘了两群在乡间路上摇摇晃晃、醉酒狂喜的农夫。他们与路边围坐在桌子旁的那些人截然不同。明显的是，大约在 1712 年之后，华托笔下的人物不再以正在就餐的活动出现，尽管类似的情节在他之前的荷兰绘画大师作品中普遍出现。华托热衷于在画中表现爱情主题，并且通常配以葡萄酒，有时还配以音乐。

在华托最早创作的一批"雅宴体"绘画中，最能体现爱情主题的作品是《海神尼普顿喷泉旁的聚会》（图 73）。作品的构图安排促使观众的视线从右到左，然后再延伸到画面深处。画中，杂草丛生的公园里至少有三个雕像。它们与画中人物的活动几乎没有任何联系，分散在草地周边。在这里，喷泉的意义与华托在其他绘画中的安排大不相同，主要是为了强调画面右侧身穿黄色服装的妇人。这位妇人背向观众，左侧与透过树林露出的、高而狭窄的一片天空相连。这种力求建立彼此关系的观念在这

图 71 彼得·保罗·鲁本斯
《爱的花园》，约 1633 年
布面油画，198厘米×293厘米
马德里皇宫，马德里

　　显然，华托应该很早便熟知这件作品；他将画中小丘比特催促妇人启程的画面情节运用到《西苔岛》（图 53）中。

图 72《婚约》,约 1713 年
布面油画,47厘米×55厘米
普拉多美术馆,马德里

　　尽管签署合法约定是公园中非常少见的场景,但在画中却通过新婚夫妇背后的红色帷帐成为画面的焦点。随着音乐翩翩起舞的男女舞伴们正在庆祝婚礼的举行,位于画面最左侧天空中的教堂也对此有所暗示。"雅宴体"绘画的轻松氛围与新婚夫妇为步入新生活而进行的婚约签署仪式形成鲜明反差。

图 73《海神尼普顿喷泉旁的聚会》,约 1714 年
布面油画,48厘米×56厘米
普拉多美术馆,马德里

　　为了使这幅画能够与创作时间略早的《婚约》(图 72)共同悬挂,《海神尼普顿喷泉旁的聚会》的尺寸在 18 世纪被精微增大了一些。画中喷泉是吉尔·玛丽(1672—1742 年)的作品。

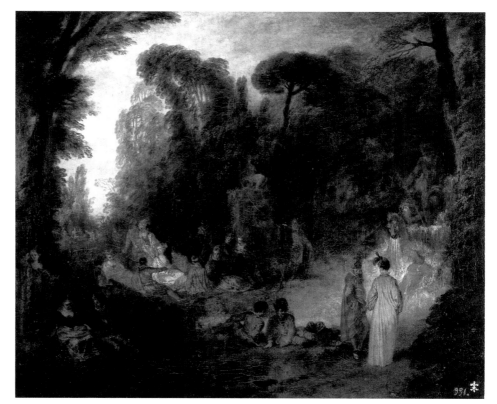

图 74《爱情课堂》，约 1716 年
木版油画，43.8厘米×60.9厘米
瑞典国立博物馆，斯德哥尔摩

　　《爱情课堂》只是一个临时题目。在画中，谁是
老师，谁又是学生呢？画中描绘了一个休闲娱乐的场
景，但同时画面显得相当集中、局促。音乐即将奏起，
帅气的吉他手是画中的主要角色，正在随意演奏几首
曲子。一位妇人正在摘取玫瑰，将它们放在另一位
妇人的腿上。整个动作的轨迹呈对角线运动，终结
于撒在地上的玫瑰。同时，从女雕像开始，这位妇
人的身体弯曲成一个几何形状。天空如光晕一般挥洒
在她的头部后侧，将维纳斯的光环赋予这位来自乡下
的妇人。与华托早期创作的大量作品一样，这幅画
也可以被纵向分隔成两部分。左手边的吉他手令人
想起《西苔岛朝圣》（图 54），还有远处被薄雾笼罩
的山峦和河流。画面右侧是杂草丛生的前景、人群
和人物雕像。

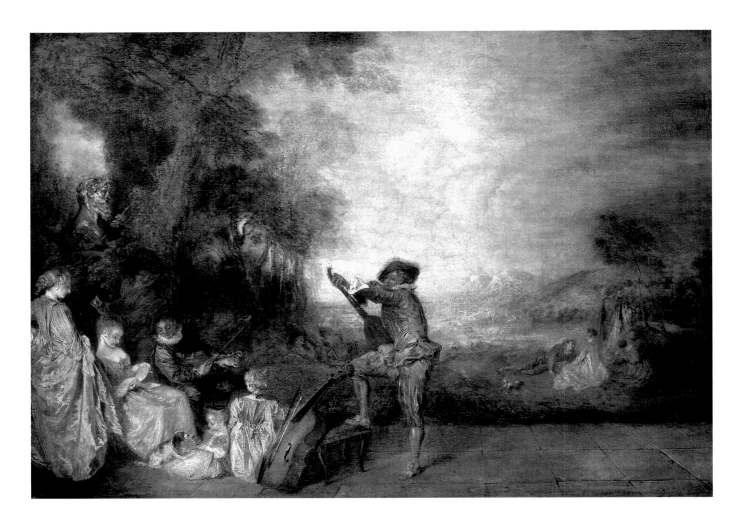

图 75《音乐会》，约 1716 年
布面油画，66厘米×91厘米
无忧宫，波兹坦
　　与《爱情课堂》（图 74）中弹琵琶的乐师和吉他
手相比，这件同类作品显示出画中人物从直立、自足
的形象演变为形体妩媚的动态形象。

幅画中第一次被清晰地呈现出来。

　　华托时常会在他表现社交聚会的作品正
中，安排一对正在舞蹈的男女。当然，其中也
必须有音乐伴奏。仅靠音乐，就能将听音乐的
人们聚集到一起。尽管凯吕斯伯爵从来没有提
到华托本身热爱音乐，或者他对这门艺术有所
了解，但从华托的作品中也许能够看到他对于
音乐的喜爱。

　　《音乐会》（图 75）是华托最富感染力的
作品之一。在这幅画中，音乐的纯粹表达创造
出一种"不安"与"松弛"之间的细致气氛。
画中弹奏琵琶的人正拨动着手中的乐器。他延
展的身影直立在开阔景色的前面，这是一位技
艺娴熟的艺术家。除他之外，画中还有一个四
位成年人组成的人物群、两个小孩和一只狗，
他们共同构成了一个三角形的轮廓。三角形的
顶端就位于狄俄尼索斯的胸像处，在树林背景

的反衬下更加突出。靠在矮凳旁的大提琴将弹
琵琶的人与画中的其他人物联系起来。

　　画中的音乐会还没开始，时间也还未沉
浸在音乐当中；在此过程中，任何事情都有可
能发生。铺满石砖的前景为画面空间赋予了一
种秩序感和韵律感，促使画面向里延伸了三步。
在前景区域之外，便开始进入并不合乎规律的
神秘自然区域，而其中的一对恋人却显得相当
和谐。右侧呈三角形构图的人物群和前景人物
的安排彼此呼应。如果我们仔细揣摩一下现藏
于德累斯顿的《爱情的享受》（图 81），便会发
现《音乐会》中实际蕴含着华托后来成熟期作
品的萌芽。

　　另外一个观念，即"对于儿童心智发展的
观察"的首次出现则似乎是在《音乐会》这幅
画中。坐在大提琴旁边、背向观众的女孩正在
凝神关注着成年人的活动。她的裙褶上闪烁着

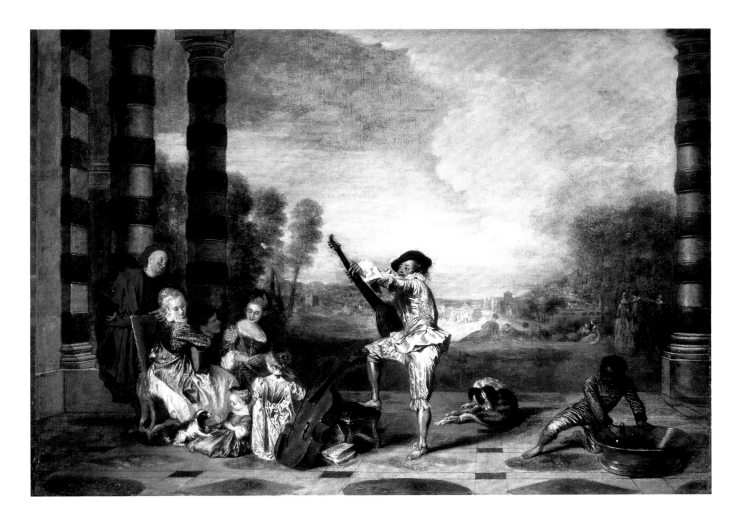

光芒，仿佛是以视觉描画出来的音乐一般。她或许已经由此预见到自己的未来，却对此似乎无所顾忌，正在忙于喂一只小狗。

如果将《音乐会》和《生活的乐趣》（图76）加以比较，就可以看到后者不仅仅是前者同一主题的演变，同时也是华托艺术提升中的一种跨越。在《生活的乐趣》这张画中，瞬间感被一种更强大的稳定感取代，神秘感也让位于理性。这特别体现在这两幅画对于风景的描绘中。在《音乐会》中，确定构图轮廓的是树林，而在《生活的乐趣》中则是前景中的柱子。画中，华托将描绘出来的户外草地安排在前景和画面中景之间，并且将它们与小镇上的人群分隔开来。这一安排在华托的作品中并不常见。

在这幅画的最左侧，华托画上了朋友尼古拉斯·乌略格的肖像。在华托1718/1719年前往伦敦之前，尼古拉斯都和他交好。一方面，这样一个细节足以印证这件作品的创作时间，同时也让画面的整个场景更加具有现实感。画中的主题包括"友谊""爱情""音乐""饮酒之乐"。而更为静态的稳定感则主要来源于画中的建筑，这让人想起《舞会的欢愉》（图43）中的建筑。在《舞会的欢愉》中，华托特别在场景中安排了更多的人物形象，其中就包括正在侍酒的男孩以及在《格森特画店招牌》（图8）中出现过的狗。因此，可以说《音乐会》和《生活的乐趣》这两幅画之间的关联就像《西苔岛朝圣》（图54）与《舟发西苔岛》（图56）一样。

华托在构思社交聚会主题绘画方面所采用的多元方式令人感到惊叹，尽管他往往使用过去已经使用过的单个或成群人物形象元素。在他的作品《公园聚会》（图79）中，体态相对

图76《生活的乐趣》，约1718年
布面油画，65厘米×93厘米
华莱士收藏馆，伦敦

与《音乐会》（图75）中的吉他手相比，这幅画中的建筑有力提升了那位弹琵琶乐手的站姿。他的人物外形与周边环绕的柱子彼此呼应。同样，画面左侧人物群的形状也与右侧的男孩十分相似。

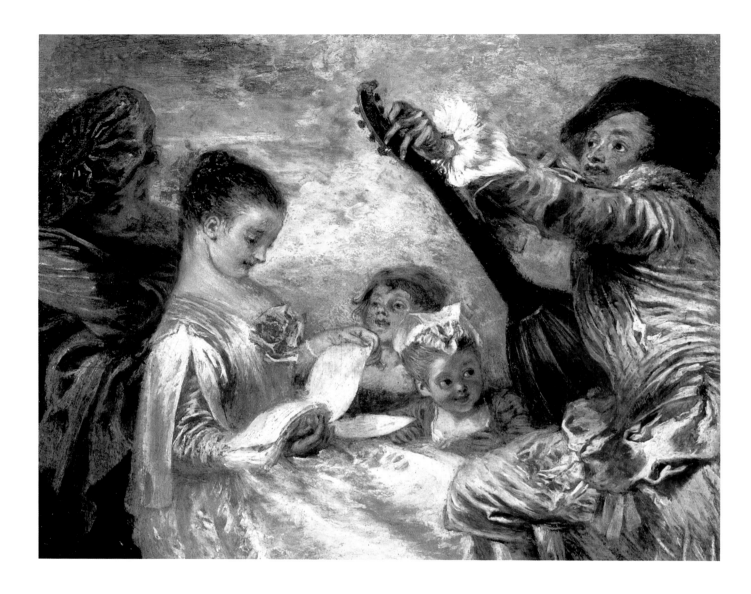

图 77 《音乐课》，约 1719 年
木版油画，18厘米×23厘米
华莱士收藏馆，伦敦

可以将《音乐课》这件作品看作是《音乐会》（图 75）的缩略版，这也是华托有史以来用于创作的、尺幅最小的木板油画。由于在这幅画中，正在翻阅乐谱的女歌唱者形象来自《音乐会》，因此可以确定在创作时间上，这幅画要比《音乐会》晚，而比《生活的乐趣》（图 76）要早得多。以疾速笔触描绘出来的琵琶乐师，他的注意力专注于调试手中

的乐器，眼神朝上看去，与后来作品中的形象十分相似。

尽管这幅画与其他两件尺幅更大的作品之间存在很多相似之处，但画中描述的故事情节却完全不同。画中的两个小孩正欢快地看着歌唱者，假如戴着红色贝雷帽、站在歌唱者身后的男士不将右胳膊伸入那位女歌唱者的胳膊和胸部之间，教授她识读乐谱，那么弹琵琶的人或许暗示出画中展现的是一家人的田园生活。这个男人似乎饶有兴致地专注于自己的花招，而小女孩则依然显得有些单纯。孩子对于成人世界的反应在华托成熟期的很多作品中都有所呈现。

图 78 《威尼斯的欢乐》，约 1718 年
布面油画，56厘米×46厘米
苏格兰国立美术馆，爱丁堡

画中巨大花盆顶端的华饰形状似乎为整个画面设定了造型基调，人物群的安排与华饰相差无几，同时喷泉雕塑也延续了墙壁的弧形。此外，水不断流下的画面效果也在服装光泽的闪烁上得到持续，尤其是画中坐在左侧妇人的连衣裙。而对不同客体进行近乎相同的戏谑式处理则是洛可可艺术的基本准则。

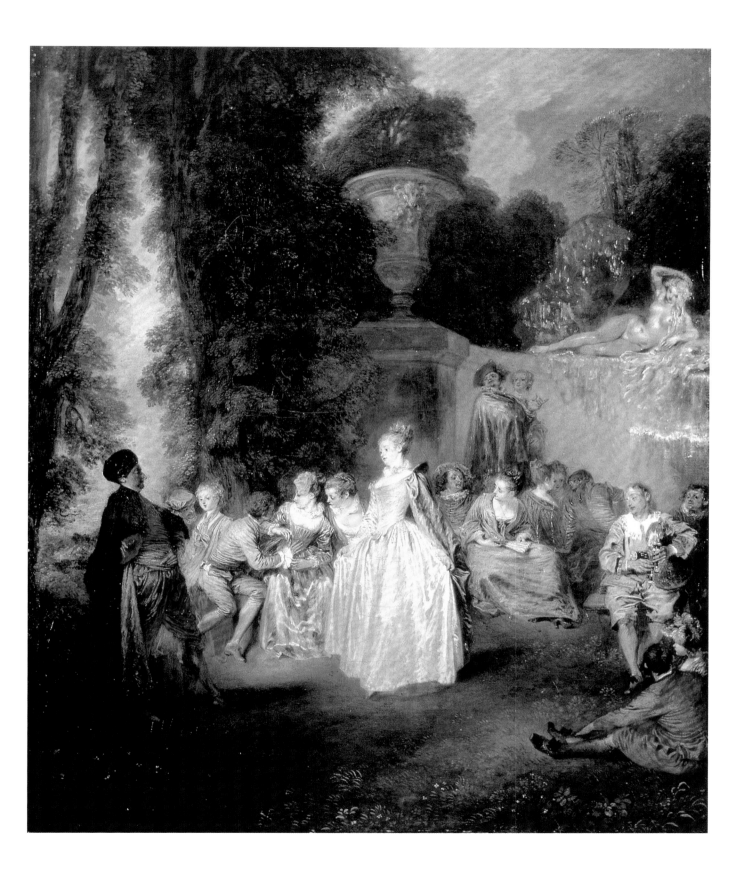

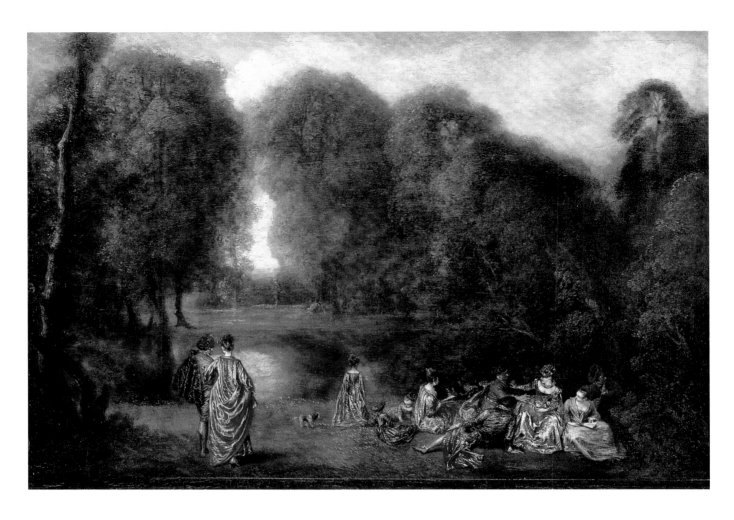

图79《公园聚会》，约1718 年
胡桃木木板版油画，32.4厘米×46.4厘米
卢浮宫博物馆，巴黎

华托通常会将人物安排在公园中，却从未将其安排在城堡前的空地中。画中的环境常常是能够延伸至树林的古旧园林。而同时，人物的欢乐对古旧的园林氛围起到缓和的作用。此后，华托的风景开始逐渐从幻想式的转向更接近现实的。

较小的人物与壮美自然之间的关系令观众们为此惊奇不已。平静的睡眠将前景中的小片区域与公园远处的部分分隔开来。天空在茂密树林的空隙中显露出来，一直向下延续到地平线上，将整个画面分割成右侧的正方形区域和左侧的长方形空间。这是华托在创作中常常沿用的构图方式。天空映照在水面上，它的线条一直延伸到画面最左侧背向观众的妇人身上。这种背向观众的人物安排在华托的艺术创作中相当典型。相对于这位妇人而言，站在她左边彬彬有礼的绅士则是一个次要人物。三个小孩、三位妇人和四位绅士组成的人物群被略显拥挤地安排在画面靠下的右手边区域。他们几乎全部处于后面树林的树荫中，形成的压迫感和沉静的阴郁感与画中人物的活力构成鲜明对比。画中被刻画出来的人物包括：最右端吹长笛的人，他貌似相当厌恶画中的其他人，身边环绕着树林，其中有一棵树高耸在他所处位置的上方，

因此在某种程度上是对他个人的强调：两个小孩像成年人一样斜躺在草地上，年纪稍大一些的女孩独自站着，沉浸在对大自然的冥思当中。尽管身边充斥着欢乐的氛围，但她似乎与之隔绝，更加压抑一些。虽然华托往往在画中将男人和女人进行成对的安排，但在《舟发西苔岛》的两个版本中，人物的安排并不是完全成对的。在画中的远处对岸，能够看到更多数量的人物，仿佛与前景中的人物形成某种呼应。

《景致》（图80）这幅画的创作时间稍晚，在公园景色的再现方面与《公园聚会》十分相似，其中都画有挺拔高大的树木，只不过在人物的刻画上稍有不同。绘画得名于森林狭窄通道间露出的、位于河水对岸的建筑。从外形上来看，画中建筑与当时皮埃尔·克罗扎特先生居住的蒙莫特朗西城堡极为相像。当时，华托经常到此造访。

天空的蓝色隐退在水面的倒影中，其中夹

杂着垂直树林的阴影，又神奇地在前景中妇人所穿的明亮蓝色丝绸礼服的质感上得到了延续。一位绅士正在做出一副邀请妇人随他一起进入树林的姿势。另外一位站在带有花瓶装饰墙体旁边的绅士，则正在与席地而坐的美丽妇人攀谈。除此之外的一组男女中，一位弹吉他的人斜倚在两对男女之间，正在为一位女士演奏音乐。

在这幅画的右侧，与三对男女相对应的是两位正在凝神远处的人。他们仿佛将要消失在绘画的深处。两个在空地上玩耍的小孩单独形成了一组人物群，被融入深绿色的色调中。他们的年幼恰好与高大树木的苍老形成鲜明对比。

在《威尼斯的欢乐》（图78）这幅画中，华托再次刻画了高大并且令人心生敬畏的树林景观，与人物的娱乐活动相比衬。在此，不同的是，华托选择以纵向构图的方式描绘出数量众多的人物。

画中的中心人物是那位身穿白色裙子、蓝色斗篷、正在跳舞的妇人。妇人在画中的地位通过她背后耸立的柱子而得以强调，柱子上方还安放着巨大的石制花瓶。喷泉呈现出弯曲墙壁的样式，在画中只能看到它一半的样貌，位于喷泉最边缘的是柱子。喷泉的水从巨大海豚的嘴中喷涌到下方的池子中（与华托笔下的其他喷泉相差无几），尽管我们无法看到水最终

图 80 《景致》，约 1718 年
布面油画，46.7厘米×55.3厘米
波士顿美术馆，波士顿

在华托的绘画中，恐怕再也没有比这幅画更加对称的了。画中的氛围令人想起路易十四时代，这不仅因为背景建筑的风格，更多还是因园林的古旧特征。尽管画中人物的分布并不规律，但也未能有碍于自然景观的平静。

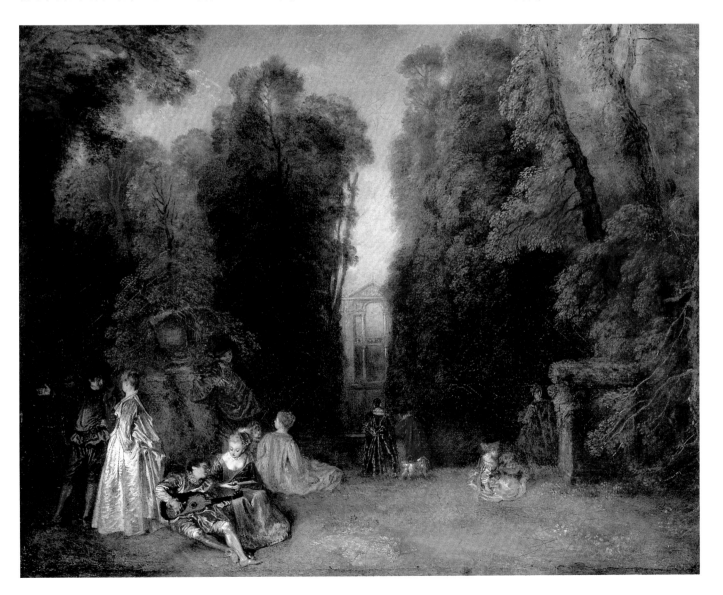

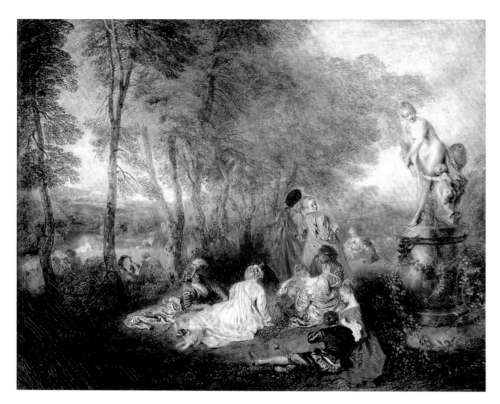

图 81 《爱情的享受》，约 1719 年
布面油画，61厘米×75厘米
州立艺术博物馆历代大师画廊，德累斯顿

　　在华托的晚期作品中，雕塑和与其相似的身体角度逐渐成为他创作中的重要因素。比如，在这幅画中，正要离开的一对男女就最为华托所钟爱，同时也提升了画面人物的张力。

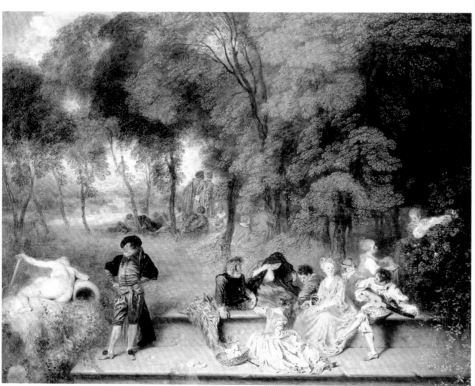

图 82 《野外聚会》，约 1719 年
布面油画，60厘米×75厘米
州立艺术博物馆历代大师画廊，德累斯顿

　　这幅画画得尤为精细，比如对于石阶的刻画，显然在华托看来，这幅画相当重要。在此，他采用了荷兰小幅橱窗画最受欢迎的绘画效果，只不过是在尺幅相对更大的绘画中。

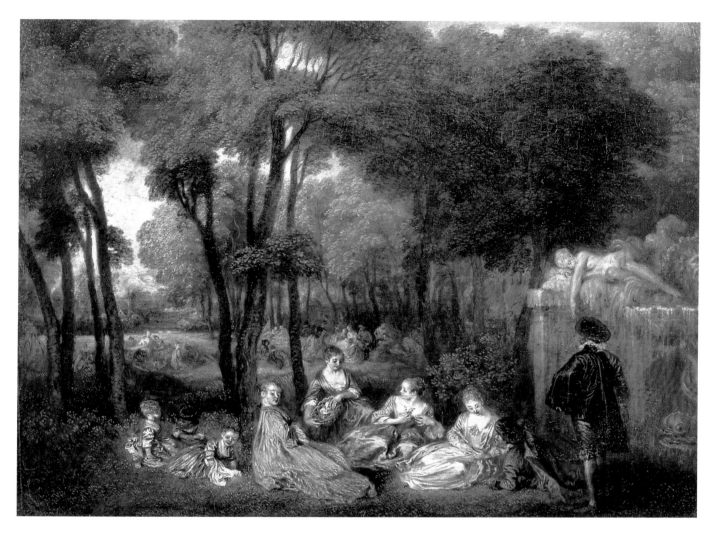

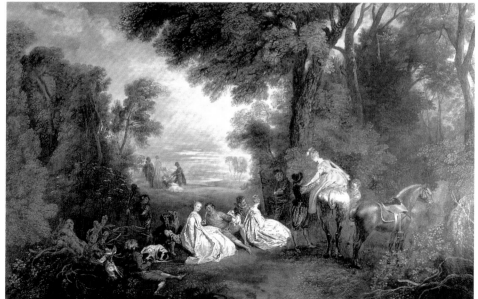

图 83 《香榭丽舍大街》，约 1719 年
布面油画，33厘米×43厘米
华莱士收藏馆，伦敦

位于巴黎的香榭丽舍花园，其名字来源于最为著名的古代遗址——阿提卡的乐土之地，从 17 世纪末开始动工。然而，在这幅画中，却未描绘出真实的场景。画中安排的大量人物令人想起华托的早年作品，而如此有神韵的刻画也出现在相对较小的尺幅中。

图 84 《狩猎停歇》，约 1720 年
布面油画，124厘米×187厘米
华莱士收藏馆，伦敦

画中有一位正在扶持妇人从马背上下来的仆人形象，这来源于雅克·卡洛特的一幅蚀刻版画。在此，华托或许不得不借鉴其他人创作出来的形象，因为对于马匹和骑马人的刻画并不是华托绘画中的强项。

将流向哪里。

　　裸体女人的斜倚雕像紧挨着海豚的头部，她就是生于泡沫之中的阿芙罗狄蒂。在雕像旁边，一位绅士摆出高傲的姿态，头部后仰。从他的手势来看，似乎与女舞者之间具有某种关联。在女神雕像的正下方，坐着一位痴人，他正在和两位长相俊俏的女孩聊天。在人体形态上，他与阿芙罗狄蒂相对称。再远处一些的地方，坐着一位吹风笛的人，他正在为女舞者和她的拍档吹奏风笛。女舞者的舞伴穿着华丽，外表高贵，摆出侧面姿势，左腿前伸，并有意强调了鼻子的轮廓。他站在空旷天空的前面，由于后面树木的相向倾斜而显得更加高大，同时也表现出某种程度的讽刺性效果。他与正在跳舞的女舞者保持着疏远的距离，周围的人们

都投入到兴致勃勃的聊天当中。右方前景中坐着的男人常常预示着华托所创作作品画面的开端，这一人物设置足以表明这幅画是从左至右展开创作的。这件作品不仅以其轻松、精准的笔触著称，同时值得称道的还有人物彼此之间的和谐安排。

　　华托的这件代表作品与《爱情的享受》（图81）具有某些联系，在创作时间上可能稍晚于后者。其中，华托在构图观念方面做出了一个新尝试，以一排树木用来直接指向画面的纵深空间，同时也终结了画面中心的右侧构图，为维纳斯雕像的安排留下背景空间。这位女神雕像从丘比特的手中拿来箭，似乎正在忙着瞄准画中的男男女女。华托是从《舟发西苔岛》（图56）的柏林版本中借鉴了这一主题，

图85《爱情的享受》（图81局部）

　　一幅描绘优美精致长裙的小稿被用于画中正坐在地上的妇人身上。只是在画中，条纹变得更宽一些，大概是想要与位于他们上方的树林相匹配，由此说明这种织物样式是由华托自己设计的。画中的绅士也同样出现在《生闷气的妇人》（图68）中。

94

但《舟发西苔岛》似乎要比《爱情的享受》更加引人入胜。成排的树木与位于画面中心的人物群相配合，延伸到画面的纵深空间中。这是华托的刻意安排。在呈三角形构图的人物群中，他们的动作略显呆板，从而将绘画的中心与纵深区域联系起来。这种巧妙的构图方式是华托在平时的创作过程中逐渐形成的。中间区域的其他人物以三角形的形状松散排布开来。其中，居于画面中心、引发观众关注的是背向观众的、穿着蓝白条纹礼服的一位妇人。她的着装与天空中的蓝白色彼此呼应，并且与维纳斯雕像相互联系，在某种程度上仿佛她们之间相差无几。

华托后期创作中的另外一项创举是通过描绘成排树木，从而达到一种韵律感。相比之下，开放、广阔的风景则是他早期创作中的特征之一。这似乎足以表明这幅画来源于华托1719年游览英格兰时的亲眼所见。这件华托的重要代表作品从未被制作成版画，尽管朱利安纳曾经一度要竭尽全力出版好友华托的全部绘画作品。

在《野外聚会》（图 82）中，一排树木与前景中的石头长凳相平行，并使其与背景区分开来，这是安东尼·华托在其后期创作中最为钟爱的处理方式。长凳的存在取代了华托早年创作中经常出现的草地。这便于华托将人物如同乐谱一般安排在五线谱上。

在画中，出人意料的是其中衣着讲究的那个人物。他显然是尤为特别的单身绅士，摆出一副自信的样子，背向人群。同时，面对他的是大理石仙女雕像的背部。这个雕像属于喷泉的一部分，泉水从仙女右胳膊下方的大罐子中

图 86《乡村游乐》（图 87 局部）

画中的这组人物也曾出现在《香榭丽舍大街》（图 83）中，只是画中位于左侧的绅士被换成了另外一位妇人。在此，艺术家或许意在暗示这对男女之间的新关系。

汩汩而出。在对创作于英格兰的《意大利戏剧
演员》（图 51）进行研究时，原来的雕像在画
中被安排在皮埃罗的旁边。这说明华托很可能
是在伦敦生活时，创作了作品《野外聚会》。单
身绅士和人群之间的分隔以放在石凳上面的赤
褐色布料和前景中的玫瑰为基准，在画面最右
侧的是正在摘玫瑰的妇人，她也是整个长方形
人物群构图的开端。长方形人物群的上下起伏
从正在采摘棉花的妇人，延伸到坐在她左侧、
身穿黄色裙子、正捧着围裙的妇人。这种起伏
与《爱情课堂》（图 74）中的安排十分相似。
穿着黄色裙子的那位妇人是画面的中心人物。
而无数的金色落叶则是华托刻意安排的点缀，
仿佛是从人物轮廓当中飘洒出来的一般。

　　这种用层层树叶来增添画面生气的处理方
式，也同样出现在 1719/1720 华托创作的其
他一些作品中，比如《香榭丽舍大街》（图 83）
和在此基础上稍作调整创作出来的大尺幅绘画
《乡村游乐》（图 87）。从中，可以窥探出一个
新的创作特征，即"辽阔的草地向远处延伸至
背景中树林高亮的部分"。这或许也受到英格
兰的影响。

　　《香榭丽舍大街》的创作时间应该不会太
早。这幅画开始于画面右侧的喷泉，喷泉上方
的装饰是一座手臂下垂的女雕像。人物动作取
自另外一幅绘画（图 88，现藏于卢浮宫）中的
安提俄珀形象，只不过将人物换成了石质的。
安提俄珀雕像的手臂几乎能够触到站在他下方

图 87《乡村游乐》，约 1720 年
布面油画，125厘米×188厘米
华莱士收藏馆，伦敦

　　画面左侧开端的维纳斯雕像也被用于《爱情课堂》（图 74）
中。在雕像下面站着一位单身男人，维纳斯垂荡的小腿和单身
男人直立的左腿共同形成一条垂直线。也是从这开始，画中的
人物安排向左延续至孩子们和狗。在巨大的三角形构图前方，
人物被安排成一个面向另一侧的小三角形构图，其中包括坐着
和斜躺的人们。从单身男人的脚部一直到画面远方，人物被安
排成一条斜对角线。

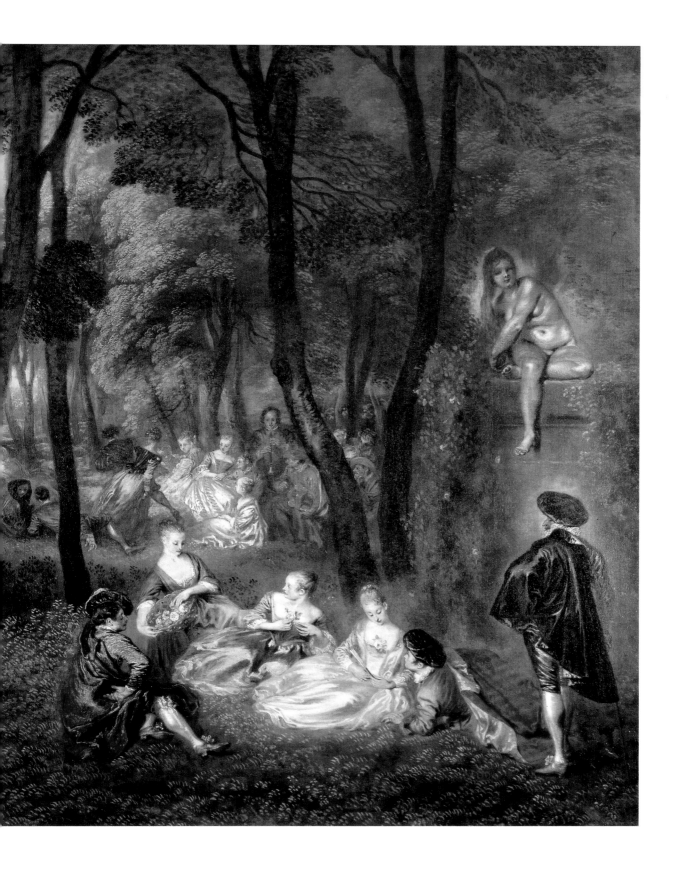

背向观众的绅士,他似乎对周围女性所散发出来的魅力丝毫没有兴趣。在这一点上,与他完全不同的是躺在地上、与其穿着相似的另外一个绅士。他和前景中的四位妇人形成一个与草地上三个小孩相联系的人物群。其中身穿金黄色裙子、朝画外张望的年轻妇人打破了整个画面的构图,她后背挺直,身后树林葱郁。画面左侧孩子们的目光又将观众的视线引导至画面的纵深空间。成片的树林填充了画面的右侧区域。整幅画在充溢着细致描绘之外,还具有线条与细节的和谐之感。

在华托后期创作的大尺幅作品之中,与《乡村游乐》(图87)极为相似的一幅画是《狩猎停歇》(图84)。就华托个人而言,他很少表现狩猎主题。因此,在他的"雅宴体"绘画中,这幅画显得十分与众不同。假如这是一位英国赞助人的订件,或许还能合理解释这幅画背后的创作动机问题。

画中人物都属于贵族阶层,妇人们刚刚骑马到达此地。其中一位妇人在一位身穿过时服装的男仆的协助下,正从马背上下来。另外两位妇人已经坐在地上,她们的马匹正在树荫下休息。人物群从画面右侧向左侧延伸开去。在华托的创作中,这种对于狩猎活动和人们刚刚到达某地的描绘并不常见。画面的纵深空间在右侧风景构图中得以开阔。中间空地上安排两对男女是华托创作中惯常使用的处理方式,却显得与绘画的狩猎主题不太匹配。

这幅绘画开始于右侧干枯的树枝,终结于左侧枝繁叶茂的树林和枯萎的树根,上面还挂着死去的野兔。这似乎是对人们夏天即将远去的暗示。作品中表现出一种奇妙的朦胧感,但它并不是华托创作的最后一张"雅宴体"绘画。可以说,华托最终并没有完成这一类型的最后一件作品,名为《户外娱乐》(图111)。

图88《朱庇特和安提俄珀》,约1719年
布面油画,73厘米×107.5厘米,椭圆形
卢浮宫博物馆,巴黎

这幅画原来可能被用来挂在门厅上方,因此只有从下方看这幅画的时候才能感受到它强烈的画面效果。仙女将手臂向山谷垂下的奇特姿态饶有趣味。画中的树根如《浴中的狄安娜》中的一样盘旋,朱庇特则变成一个好色之徒,如动物一般匍匐在安提俄珀身体的上方。在这里,女神丧失了优雅,同时"雅宴体"的规则也被打破。华托再次显示出对于社会等级的蔑视。而背景中风景的描绘则深受威尼斯绘画的影响。

图89《香榭丽舍大街》(图83局部)

在这幅细节图中,反映出华托在将人物转换成雕像方面的热衷。这更加明显地表现在《舟发西苔岛》(图56)中的维纳斯雕像身上。画中,雕像显然占据了很高的地位。而位于它下方的单身男士则与《朱庇特和安提俄珀》(图88)中的"朱庇特"形象形成鲜明对比。

人物草图

让·安东尼·华托是欧洲艺术史上最伟大的素描画家之一，尽管素描在他的创作中仅仅处于次要地位。在他为数不多的素描作品中，华托生动地呈现出其中的细节，甚至可以将其看作独立的艺术作品。华托的大部分素描主要出于研究目的。他总是将这些作品保存起来，在创作构图时用来参考。在皮埃尔·劳森伯格和路易斯·安东尼·本 1996 年整理的重要目录中，华托的素描作品共计 669 件。此外，有 216 件素描原稿尽管目前已佚，但都以版画的形式保存到今天。

在华托 1715 年前的创作中，装饰画占有很大的比重。而他曾为这些装饰画所作的画稿现存已经不多。对于收藏家们来说，这些小稿的吸引力显然不足。况且，其中只有很少部分是油画的构图小稿。而今天人们能够见到的那部分小稿大多都是快速完成的，并且大多数属于晚期创作阶段。

这样一来，凯吕思伯爵的说法就显得并不完全正确。他说："他（指华托）对任何图像都没有做过丝毫的或短暂的研究。"事实上，是我们对华托的构图方法了解甚少，主要是由于得以保存至今的小稿数量并不多。对于凯吕斯，他只是证实了作品本身所传达出来的信息："他（指华托）过去常常把自己的小稿画在一个册子里，以至于他总是卷不离手……当他把这些小稿都记在脑子里后，就会在创作时求助于它们，并从中选择出最合心意的图像。这样，他会从中组合出新的画面，并常常将它们与早已准备好的风景合在一起。华托只是在很少的情况下，才使用其他创作方式。"

华托的大多数素描都是人物小稿：描绘全身、头部以及其他身体细部。从中可以看到，尤其在这一时期，手部结构对于华托来说变得越来越重要。大体来说，可以说这些素描清楚地呈现出艺术家的兴趣所在，并且表明他始终都关注于人体研究。

这些人物素描中有很多都出现在华托的绘画作品中，有时会在原有素描形象的基础上做略微修改。因此，如果一幅绘画作品中的人物找不到对应的素描小稿，那么或许可以猜测成确实存在过小稿，只是它已经遗失了。

华托有时会将多年前的素描小稿进行修改，转变成当时需要的风格，例如改变图像的比例大小等。早期创作时期，他喜欢画一些个子高且身体修长的人体。在后期作品的创作过程中，就很有可能对这些人物小稿进行了修改。

由于其中有一系列素描描绘的对象是 1714/1715 年巴黎波斯大使馆的外交官们，因此只有这一小部分的素描具有确切的创作时间。尽管如此，我们却完全可以从华托的人体素描中梳理出一条发展线索，从而整理出这些素描的大致时间序列。由于大多数素描都是为特定作品绘制的，而不是出于艺术家自身意图储备图像的结果，因此借助于使用这些素描的绘画作品，就可以判别出这一序列。比如，对朝圣者所作的几张素描就是为创作《舟发西苔岛》（两个版本，图 54、图 56）预先准备的小稿。从绘画作品本身，就可以看出画中的人物群到底是由现成人体小稿经组合而成的，还是全部都是原创的。

华托的创作状态似乎时常不稳定，但他的创作方法都是经过深思熟虑的，并且很少冒险实验。这一创作方法也相当明显地体现在他的绘画技巧上。1745 年，德扎利埃·德·阿尔让维勒对华托的素描技法进行了可靠的论述："大多情况下，他会选择在白色纸上做红色粉笔素描的方式，因此他可以在白纸的两面同时表现同一对象；同时，他也很少利用白色提亮画面，主要由于白色效果完全可以通过作为背景的白纸本身呈现出来。他的许多素描都由黑色、红色粉笔，或者说石墨和红色两种颜色组成，在头部、手部和皮肤上使用红色的色调；有时，他也使用少量的彩色蜡笔，然后可能还会使用粉笔、油画或水粉颜料。对他而言，任何事物都是可以接受的——当然这其中除了钢笔素描

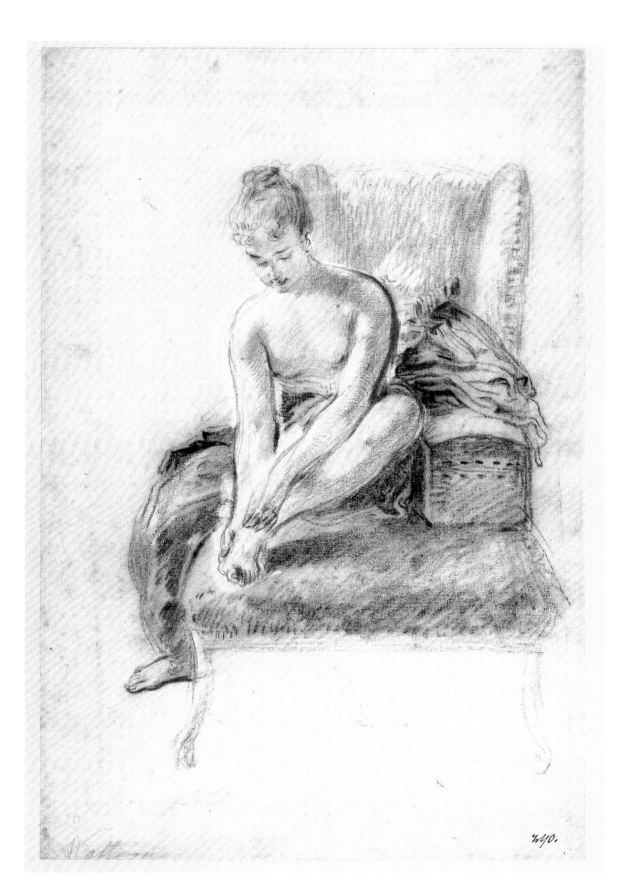

之外，尽管它可以营造出艺术家想要的效果。他的阴影几乎呈垂直状，有时也会稍稍从右向左倾斜，或被强调线轻轻遮盖。"

如上论述在华托的现存作品中被一一得以证实，尽管到目前为止华托的粉笔画作品还未浮出水面，而且只有一幅油画和水粉画小稿。然而，后期创作过程中，华托在红色（红粉笔）和黑粉笔的运用上则显示出了艺术大家的风范。比如，在表现非洲人黝黑肤色的阴影方面，就采用了接近于粉笔画的绘画技法。这一灵感或许就来自1720年华托与威尼斯著名粉画家罗

萨尔巴·卡列拉的见面。只是，粉笔画往往需要比华托作品构图更大一些的画面空间，而华托绘画的大小则很少超过40厘米，尽管小尺寸绘画往往能够生动、逼真地表现出生命力，同时也便于传神地表达出人物面部的憔悴神情。

细致刻画手部的红色铅笔素描后来被华托多次用在创作中，当然这或许不足以解释华托对于这一绘画技法的偏爱。从与吉罗特共同创作开始，华托最早创作出来的素描便选用红色粉笔作为绘画媒介，可能是绘画媒介与皮肤颜色的相似度及其粉状效果吸引了华托。

图91《三位朝圣者》，约1709年
褐粉笔画，16.5厘米×19.9厘米
施泰德尔艺术研究院，法兰克福

此前，华托曾经创作过一幅真正的朝圣者小稿。与这幅画中的人物形象完全不同，是一个虔诚的正在克服旅途艰难的人物。因此，华托完全了解那些富有信仰的古代朝圣者们和如今这种游玩式朝圣之间的差异，而这种在一定程度上亵渎宗教的观念在18世纪前后广泛存在于洛可可艺术中。

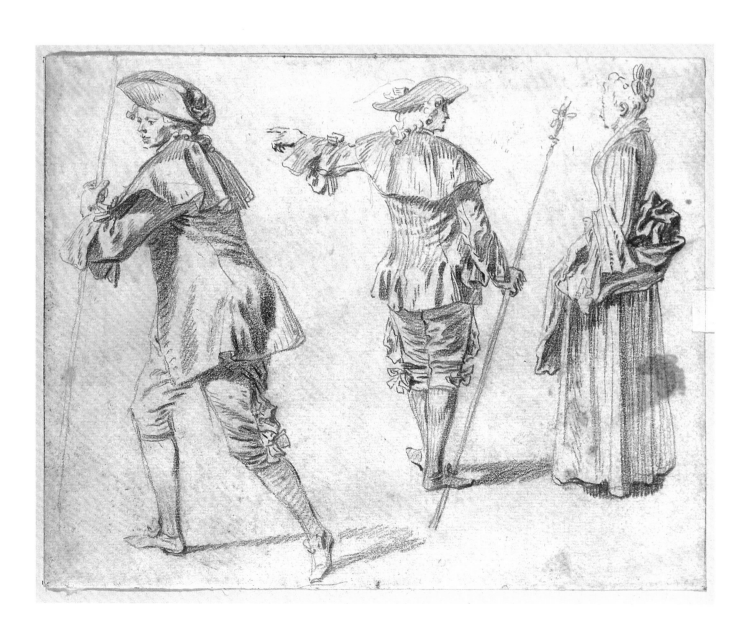

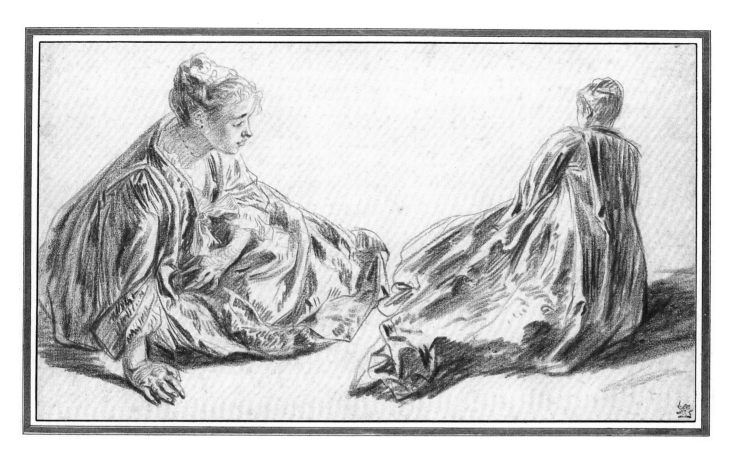

华托厌恶钢笔素描，而吉罗特则将钢笔与水彩结合起来进行创作，这显得十分有趣。钢笔素描所具有的有力、清晰线条似乎并不令他着迷。相比之下，红色粉笔的使用却能将色块与光亮处结合起来，也能轻易完成从线条到图绘效果的过渡。同时，华托也偶尔使用毛笔塑造出画面的柔和色调，常常在红色粉笔素描，或红色、黑色粉笔画中用于塑造附加效果。

以黑色粉笔或红色铅笔创作的法国传统肖像画可以追溯到16世纪早期和让·克卢埃（约1480—1540/1541年）。在色调方面，红色铅笔十分适合精致描绘出人物的皮肤。

起初，华托将黑色和红色粉笔结合起来创作还比较少见，更多地运用黑色粉笔则大约是从1710年开始的。直到在这之后的两到三年间，他便已经使用"三色色粉技法"了，即"在颜色比较淡的纸上配合使用黑色和红色粉笔，然后辅以白色提亮"。在随后的几年间，他的技法更加熟练，并产生出惊奇的丰富变化。华托的艺术创作主题相对有限，他很少在日常创作上有所偏差，却总会出现一些令人眼前一亮的新想法。

相比于油画，华托艺术才华的增进更清晰地反映在他的素描作品中。目前可知最早的一批素描作品，开始于他和吉罗特共同创作的时期，这批作品在笔法上略显犹豫，或者也是试图伪装自己尚未达到的技巧。在寓言题材绘画中，他对现有绘画主题进行了再创造。此外，他也训练自己随时记下所观察的事物，特别是在集市和剧院的时候，那里的模特并不是特别为他摆出姿势，而是完全放开、自由的。

演员们则不得不摆出比生活中更加夸张的姿态，因此华托完全可以从远处观察。从华托笔下的那些小人物来看，应该都是从远处观察的。在他的素描小稿中，经常又将这些人物进行重新组合成人物群或者某些场景，有时像目录一样一个挨着一个排列分布，有时则排成两行。

华托着意于观察演员的动作，他们的姿势就像木偶一般。在此基础上，华托逐步发展出以寥寥几笔概括描绘人物的方法，有时是以强有力的笔触刻画或随意添加，有时则要精致得

图92《坐在地上妇人的两个小稿》，约1718年
红色粉笔画，20.2厘米×34.1厘米
荷兰国家博物馆，阿姆斯特丹

坐在地上的这位妇人形象必定是一幅"雅宴体"绘画作品的创作小稿，但未被用于华托任何一幅著名的作品中。显然，创作这幅小稿主要是为了备将来创作的不时之需。在这一点上，它与《三位朝圣者》（图91）不同。

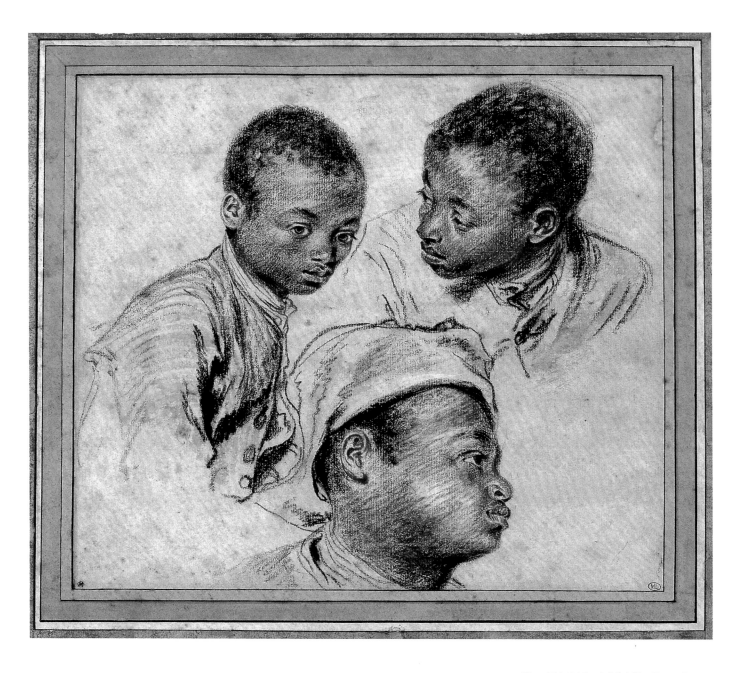

图 93《黑人男孩的三个头像小稿》，约 1715 年
红色、黑色粉笔画，灰色薄涂层，24.4厘米×27.1厘米
卢浮宫博物馆绘画陈列馆，巴黎

　　黑人男孩最早出现是在 16 世纪威尼斯绘画中，
尤其是在保罗·委罗内塞的作品中。华托之所以选
择这样一个描绘对象，或许也是对委罗内塞的一种
回应。

多。眼睛、肢体关节和衣裙的细节都用圆点、短笔或小的钩形线条塑造出来。华托笔下的人物都有着警觉的目光，富有韵律的线条则赋予他们鲜活的生命力。这种生命力在一定程度上起到调节人物静态形象的作用。这一轻松而又优雅的作画方式显然来自于富有韵律感的优雅线条而著称的装饰画。

华托个人创作风格的成熟大约是在1710年，可以以这时为《西苔岛》中朝圣者所作的一张红色粉画素描（图91）为证。在这幅素描的创作过程中，华托尽可能大范围地从户外寻找模特，从素描中的人物阴影上就能看出。他最先在画面左侧画了一位大步行走的人物。只是，令人费解的是，这个人物在油画作品中却出现在画面的右侧。人物披肩和左手前臂投射在外套上的阴影被清晰地描绘出来。寥寥几笔就塑造出人物鲜明的面部特征，发髻紧贴脸部轮廓。华托表现了各种织物的不同质感，例如男子护膝上的丝质花边。华托用一条直线在男子臀部位置清晰地勾勒出衣服的剪裁线条，甚至连衣服

上的扣眼也清晰可见。仅凭这幅画，甚至都可以轻而易举地制作出一件外套。这充分显示出艺术家对时装的了如指掌。但同时，他也刻画出掩盖在衣服下的人体。仅仅通过红色线条的勾勒，就能淋漓尽致地凸显出这位男子的笨拙。

接下来，华托用同样的手法描绘出画面中间那位人物的背影。但不同的是，他把这个人物安排到画面中一个完全不同的位置上。华托用简单几笔勾勒出男子指向左边的手，而侧向一边的脸上则显示出一副威严的神情。华托原本是想将小稿中的最后一个女性头像用在位于画面最后的那位女性上，但最终他并没有采用。画面最右边的女性静止地站着，就像华托早期作品中的女性形象一样。完全的静止使她的长裙呈现出柱形的褶皱，与此形成鲜明对比的是，她的上衣在身后动态地卷起。

虽然小稿中的三个人物分开并排站着，但被统一组织在一起。人物之间的空间是画面表现至关重要的组成部分，对这些空间进行任何改动都可能影响到整体的和谐。背对画面的男

图94《含有八个头像的小稿》，约1716年
红色、黑色和白色粉笔画，25厘米×38.1厘米
卢浮宫博物馆绘画陈列馆，巴黎

《西苔岛朝圣》（图54）这幅画燃起了华托在刻画人物面部表情方面的兴趣。大约在1714年之后，他早年创作中常常出现的洋娃娃类型的面孔逐渐被更具个性的面孔取代，其中有一些甚至可以被当作肖像画来对待。

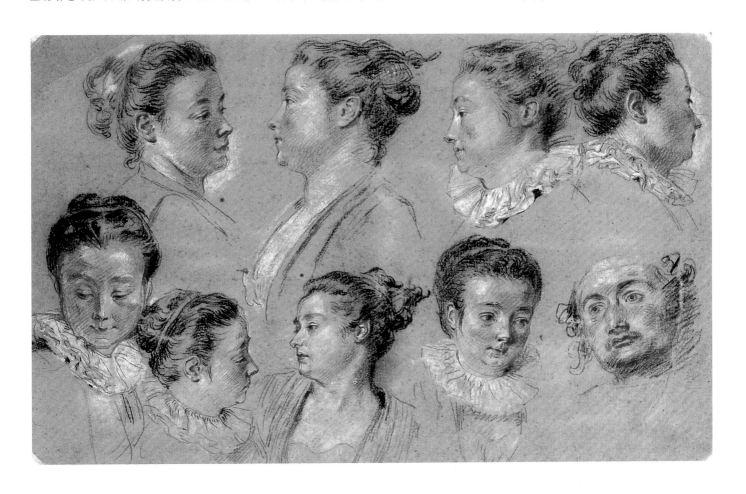

子手中拿着宗教朝圣用具，它接触地面的部分正好与举起左手男子的影子相接，同时宗教朝圣用具又为位于画面右侧的女性留出了适宜的画面空间。1710 年回到瓦朗谢讷后，华托在大量观察当地士兵的基础上增进了对于士兵形象的精确刻画，而这幅作品也许就是很好的例证。

除了极少数例外情况，华托只刻画那些能给自己带来赞誉的人物或事物。因此一般情况下，很少有人对华托的作品加以嘲笑或批评。

1715 年左右，华托满怀同情地创作出一系列衣衫褴褛的萨瓦人肖像，创作中着力表现了萨瓦人的尊严，而现实生活中的萨瓦人几乎毫无尊严可言。华托在刻画萨瓦人形象时需要运用一些与以往刻画上流社会人物完全不同的技法，华托这个对优雅时尚服饰颇有见解的艺术家同样从穷人一成不变的装束中找到了美。华托至少创作过四张表现带胡须强壮老人的素描。画中的老人低着头，深沉地朝画外望去。放下沉重的行囊，老人已经筋疲力尽，他将装着贩卖货物的箱子放在地上，做短暂的休息（图95）。黑色和红色粉笔的随意混合运用营造出一种栩栩如生的画面效果，同时华托也用残余的粉笔勾画了人物的背景。可以说，是这位老人的外表激发了华托，使他能够更自由地进行创作。

早在 1714/1715 年为驻巴黎波斯大使馆外交官创作的素描肖像中，华托便对富有异国形象特征的单人肖像画表现出浓厚的兴趣。华托的萨瓦人肖像受到了勒南兄弟（安东尼，1602—1648 年；路易斯，1616—1648 年；马蒂厄，1610—1677 年）刻画农村穷人绘画作品的启发。而华托之所以将萨瓦人作为艺术创作的对象，也取决于他和萨瓦人有着共同之处，即他们其实都是"局外人"，就像弗兰芒人始终游离在巴黎社会的边缘一样。就华托本身而言，他可能对边缘群体有着比较深刻的理解。

在华托的艺术创作中，波斯人、萨瓦人系列绘画与其他作品之间的区别在于：他之所以将波斯人、萨瓦人作为绘画对象，主要是由于画中人所带给他的触动。就华托而言，他想要呈现出来的是这些人本有的生活状态，而并不是出于自己积累创作素材的需要。尽管他后来也创作了一幅萨瓦男孩的油画（图97），但这只能算是一个例外。

差不多就是在这十年当中，华托也创作了一些与众不同的、有关黑人男孩的小稿。在三幅小稿中，黑人男孩都作为仆人的形象出现，年纪轻轻，并且穿着整洁。他们的出现标志着上层社会对于异国情调的追求，并经常作为陪衬出现在肖像画中，以凸显出主人高贵的社会地位。

在画有三个黑人男孩头像的著名素描作品中（图93），艺术家从几个不同角度描绘模特。这种创作方式足以表明他的兴趣并不在于人物本身，而在于形式上的探索。画中，首先完成的是位于左侧的素描，描绘的是头部和上身。男孩冷淡的神情透露出他的无聊。接下来完成的是位于右上方的素描。作画时，华托所处的位置应该稍高于他的模特，模特则警惕而略带怀疑地朝一侧望去。最后，他让男孩戴上一顶帽子，以略微仰视的角度再一次画了他的侧面像，从下向上的视角突出了他饱满的脸颊和下巴。在这三个素描中，华托试图通过融合黑粉笔、两块红粉阴影以及灰色涂层的方式，从而再现出男孩的肤色。画面最下方的头像之所以选择要戴一顶帽子，可能是为了避免纸张中间的那块黑色，并与上方素描人物的衣服建立某种联系。

华托在作画时，常常与模特保持一定的距离。从他的许多女性头像素描中，可以十分清晰地看到这一点，尽管相貌美丽，却似乎是透过玻璃镜捕捉到的。即便在此之前，华托也曾接近过模特，但却很少受到模特本身个性的感染。画中人物直视前方，直接面向观众的头像几乎没有。按照朱利安纳对于朋友的评价，华托为人冷漠，从一幅含有八个小稿的素描（图94）中就可以看出。画中的女人分别穿有两件不同的裙子。

其中，没有一个头像是面对观众的。第一个是微微向后倾斜的右侧侧面画像。从左边投射下的灯光照亮了她的鼻头，却使她的脸部处于阴影之中。艺术家似乎在她的发型和耳朵上，投注了更多的注意力，这也是他在其他素描中刻画最为细致的部位。接下来，华托画了另外一个侧面肖像，因此与第一个头像是彼此相对的，尽管它们之间并没有什么关系可言。接下来的头像在尺寸上比较小：身体向前倾，头部却转向另一个方向。接下来的五个肖像描绘的是穿着不同花领衣裙的女人。右上方的肖像朝向背对观众的方向，显得十分好奇，她们的头发垂至衣领。更有意思的是，华托还在八个女性素描中加入了一个男性，用来填充剩余的空间。凯吕斯伯爵就谈到华托笔下模特穿着的各式服装："他（指华托）自己就有很多优雅高贵的服装，其中有一些还是舞台演出服装。他常常用这些服装来打扮他的男、女模特，并且随意捕捉描绘人物的角度。相比之下，他更喜欢简单一些的姿势。"

图 95《坐着的萨瓦人》，约 1715 年
红色、黑色粉笔画，薄涂层，22.5厘米×15.2厘米
乌菲齐美术馆，佛罗伦萨
　　萨瓦这个地方属于法国贫困地区，因此许多萨瓦人前往巴黎从事繁重、脏乱的工作，以此维生，而且大多都是季节性工人。

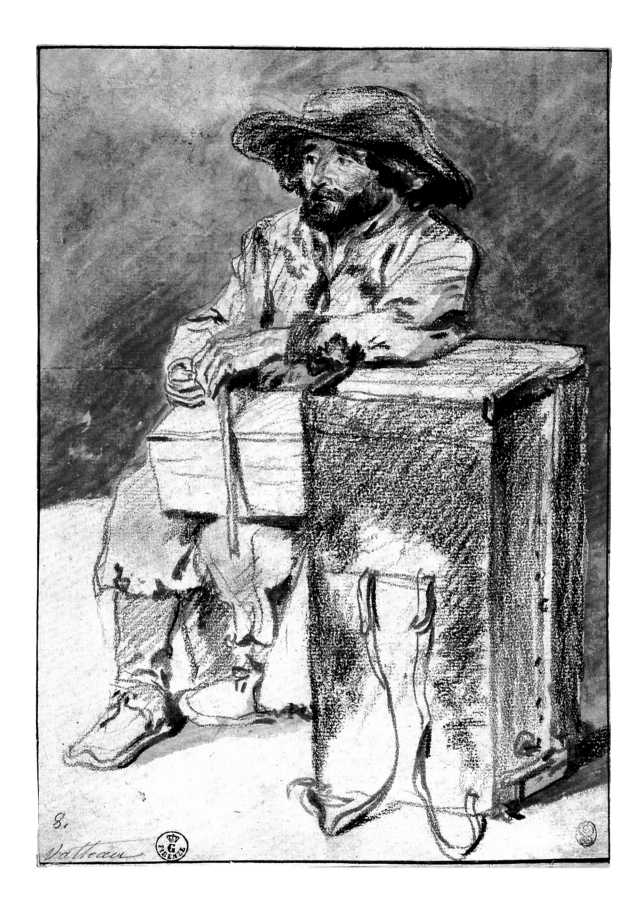

8.

Watteau

108

华托痴迷于描绘女性宽大衣裙的褶皱，这是在他油画作品中反复出现的对象。同时，在一幅稍晚创作的红色粉画素描中，这种痴迷更加显而易见。画中分别从正面和背面描绘了摆出同一姿势的一位妇人（图92）。由于正面像的光线是从右边投射的，而背面像的光线则从左边投射，因此可以断定华托当时是转到了模特的另一边作画。第一幅素描中，最具特点的是妇人迷人的头部和鲜活的双手；在第二幅中，快速而又生动塑造出来的裙褶线条说明华托的兴趣点全部集中在此处。我们完全可以猜到，与优雅裙子对比强烈的，还有衣服下的身体。这幅素描原本是为创作一幅室外聚会题材绘画而准备的，但最终它没有出现在华托的任何一幅油画作品上。从一开始，华托就要安排好这幅画的画面平衡。

生活环境在很大程度上是活跃创作的依托，我们可以从凯吕斯伯爵对华托的回忆中看到："他（指华托）大部分时间都会待在我那些分散在巴黎不同地方的房子里，在那里，华托创作模特的素描和油画作品。在那里，我们全心投入艺术，不受烦事的纷扰。他和我，作为有着相似爱好的朋友，感受着年轻的快乐和想象力的强大力量，绘画将它们加以融合，投射出令人欣喜的魅力。"

也就是在这时，华托也创作了一些裸体素描，只是他很少将这些素描小稿用于后来创作的油画作品中。在华托的很多女裸体素描（图90）中，都会出现一个榻椅，女人将左脚支在榻椅上。无论是这幅素描中人物的身体姿势，还是双臂汇合在跷起的左腿上这个动作，都能让人将它与晚期创作的《浴中的狄安娜》联系起来。而画中人物美丽的样貌也与狄安娜十分相像。因此，我们可以推测这幅素描与《浴中的狄安娜》（图114）的模特很有可能是同一个人。女人的裙子是用黑色粉笔塑造出来的，夹在双臂和身体之间并垂向左边。只有从下面露出的红色右脚与右上角的红色衣领彼此呼应。华托在塑造女人身体轮廓时用笔十分有力，与描绘室内榻椅时所采用的柔和线条形成反差。这样一个特征再一次表明安东尼·华托的关注点不仅仅是要再现对象的感官魅力，同时还致力于在创作中形成明晰的原有形式。

华托素描作品中描绘的对象几乎全都是人物，除此之外，也有一些独具个性的动物素描和一部分艺术家即时创作的风景画。

最后，我们还能从华托一些临摹的素描作品中看出他最为崇拜的艺术家都有哪些。他曾模仿过的艺术家有鲁本斯、凡·代克、提香、委罗内塞、贾科莫、莱昂德罗·巴萨诺、斯科特、费蒂和勒南兄弟。同代艺术家中，他只模仿过尼古拉斯·弗洛格。对华托作品背景中风景描绘产生特别重要影响的，是与提香同一时期的艺术家多梅尼科·坎帕尼奥拉。1715年，皮埃尔·克罗扎特很有可能从意大利带回了坎帕尼奥拉的原作。

1715年，路易十四世去世。摄政王菲利普·奥尔良掀起了艺术的革新高潮。欢快而又风趣的艺术风格演变为宫廷的新趣味，艺术评价观念也随之有所变革。华托就是这一革新大潮下的受益者。

这也足以解释让·德·朱利安纳为何拥有至少351张华托作品的版画复制品，并在1726—1728年之间将它们付诸出版，当然这也是那些曾经不被人们看好的艺术风格当时为何会转而吸引众多收藏者的原因所在。

18世纪法国绘画的黄金时期开端于华托。后来，这种风格又在弗朗索瓦·布歇（1703—1770年）和弗拉戈纳尔（1732—1805年）的作品中得到了完美延续。

图96《树下的两位牧羊人》，约1716年
红色粉笔画，19.2厘米×25.8厘米
美术考古博物馆，贝桑松

这幅画是多梅尼科·坎帕尼奥拉一件绘画作品的复制品。华托钟爱于在背景中采用坎帕尼奥拉式的建筑——古旧、杂草丛生，还夹杂着一些带有中世纪特征的废弃建筑。在这里，华托也受到坎帕尼奥拉绘画风格的感染，比如在刻画植物、地形地势、建筑时运用节奏性强的直线、曲线，就对华托绘画中的笔触运用有很大的影响。

自然、风景、儿童和狗

图 97《怀抱土拨鼠的萨瓦人》
布面油画，40.5厘米×32.5厘米
埃尔米塔日博物馆，圣彼得堡

画中的男孩是一位能够让土拨鼠根据双簧管节奏起舞的表演者——这是一种最为简陋的街头小剧场。从他脸上的笑容，可以看到这位萨瓦男孩的自信并未被贫困打败。这种表现生存技能的主题也同样体现在现藏于旧金山的《占卜者》（图105）中。他直立的站姿与身后的教堂尖塔彼此呼应，深邃的蓝色天空在华托的其他画作中少有出现，但却增强了画面的优雅感。

快速描绘出来的树木与华托晚期创作中的十分相似。此外，画面疾速的笔触、用于刻画草地的、带有节奏的线条也进一步证明了这幅画应该属于华托的后期作品。在另外一件与它成组的作品中，画着手拿拉线棒的女孩，人物同样具有雕像般的效果。可惜这件作品已佚，我们只能从一件版画复制品中一睹它的模样。

在华托的绘画中，几乎所有的场景都在室外。但依然有一些作品描绘的是室内场景，其中就包括如下这些绘画：三幅女裸体绘画（图60），绘画的私密氛围需要封闭的空间；两幅半身像小画；夏尔丹（1699—1779年）和一位正在纺织的老妇人、一位正在缝织的稍年轻妇人，两个小孩在一起的风俗画；华托早期著名作品《路易十四将蓝绶带授予勃艮第公爵》；另外一件卓著非凡的作品《小戏剧演员》；当然还有同样表现室内空间的《格森特画店招牌》，只不过画中的前景是街道。在华托的作品中，只有《格森特画店招牌》和1697年创作的《驱逐意大利戏剧演员》（图22）这两幅画呈现的是巴黎市中心的场景。在华托所有其他的绘画作品当中，都无一例外地带有风景背景，即便有些画中只以天空作为背景。

因此，无论华托画中的人物是群体，还是单个人物，室外景色都在画中占据着重要角色。华托并不喜欢都市景观。对于自然的痴迷，促使他走向城市郊区，继而走向乡村郊外。在华托后期创作的作品《怀抱土拨鼠的萨瓦人》（图97）中，画中独特的场景便是城市郊区。画面一侧是几处三层建筑，另外一侧则是村庄农舍和一座中等规模的教堂。画家在此要明确说明这幅画的场景是在法国。

由于自然和自然风景本身对于华托的重要性，除却一些绘画之外，他作品中展现的全部都是带有人物的风景。因此，华托只有一小部分绘画能够真正称得上是风景画。在他的大部分绘画中，人物与其身边的自然场景彼此协调。

在华托对于风景的再现中，只能从三幅绘画中辨别出画中风景的现实地理位置：《西苔岛》（图53）中的风景是巴黎附近的圣克劳德，《景致》（图80）再现的是蒙莫特朗西城堡。另外还有一件速写小稿描绘的是让蒂伊附近的比夫拉河。尽管这幅速写小稿画在纸上，接近于真正的绘画作品，却不能以正式绘画作品的标准来衡量。

在17世纪的法国，风景画具有重要地位。当时艺术卓著的法国风景画家，如尼古拉斯·普桑、克劳德·罗兰、加斯巴德·杜埃等，主要是在意大利进行创作。在法国，风景画的主要代表则是皮埃尔·佩特尔（1605—1656年）和他的儿子皮埃尔–马丁–佩特尔（1647—1708年）。劳伦特·拉·海尔（1606—1656年）也偶尔创作风景画。这样看来，华托笔下的风景并不属于典型的法国传统，却在很大程度上来源于荷兰和弗兰德斯的艺术样式。他从16世纪威尼斯风景画中获得了创作上的主要灵感。

华托在风景画创作观念上的多元性要比他创作的其他类型绘画更加惊人。对于这一点，很难从中梳理出一条清晰的发展脉络，反而最好将它们作为华托所作出的一系列不规律的艺术试验更加妥当。

在华托的艺术创作中，描绘一年四季更替的绘画原作现已不存。然而，大约从1710年开始，在绘画中对于一年四季流转的记录变得十分重要，其中体现出人类对于自然的规定和控制，而每个季节又富有各自的欢乐。这种"人造自然"的思想为当时整个社会所享有。在华托描绘一年四季风景的绘画作品中，只有一幅画作表现了冬天的景致。而之所以这些反映四季的风景绘画十分重要，就在于其中蕴含着华托"雅宴体"绘画的来源。

在华托的绘画作品中，有四幅风景画刻画的是带有神话场景的、被理想化的南部景色，到今天，原作也已不存，只保留在一些版画复制品当中。其中有一幅是《欧罗巴的抢劫》，另外三幅分别表现的则是"斜倚的维纳斯正在安抚丘比特""狄安娜正睡在一位仙女身边""埃西斯和加拉蒂亚的故事"（图99）。在最后一幅绘画中，长条形的风景样式表明它原来应该是画面的左部，或许还有一件与其相配的作品，其构图与这幅画相似，但描绘的是另一处风景。在对狄安娜的描绘之外，"水"在所有这些绘画

图 103（前页）《山羊与风景》，约 1717 年
木版油画，26.5 厘米×18.5 厘米（尺幅与原作大抵相同）
卢浮宫博物馆绘画陈列馆，巴黎

　　在尺幅上，这幅小画与《寻常之人》（图 66）和《生闷气的妇人》（图 68）相似，其创作灵感来源于华托曾经模仿过的多梅尼科·坎帕尼奥拉的风景画。华托之所以选择这处风景，主要在于这里的悬崖峭壁属于军事要塞。在意大利风景画，尤其是帝沃利地区风景画中，瀑布是主要组成部分。在此，倾泻而下的瀑布与画面左侧开端处的树木、斜坡上的教堂和飘浮上方的云彩之间构成平衡。绯红的天空、夕阳下教堂侧立面的影子倾斜在山谷中，预示着夜幕的即将来临。人物的稀少也与画面的夜色氛围相吻合。画中的农村妇人正要准备去给山羊挤奶，手中拿着的硕大铜罐闪烁着金属的光泽。这令人想起鲁本斯和扬·苏贝莱赫特（1627—1700/1703 年）作品中略显优雅、同样吸引人的人物形象。此外，在尺幅较小的画幅中展现宏大的自然景色，在 17 世纪的荷兰风景画中屡见不鲜。

　　今天看来，这幅小风景画在华托的所有作品中是独一无二的，虽然难以想到这幅看起来应该轻而易举画成的小画竟会如此特殊。其中一个原因或许是因为与它相似的这类小画大多都没能留到现在。

图 104《乡村之爱》，约 1718 年
布面油画，56 厘米×81 厘米
夏洛腾堡宫，柏林

　　看到这幅画，观众的注意力会首先落在画中熟睡的小狗和向前看的吉他手身上。它们为画面设定了基调。山峦、溪谷共同构成了绵延起伏的轮廓，它们与三对恋人相呼应。山峰位于站着的那对恋人的左上方。画面右侧是树林，与整个画面形成反衬的效果。

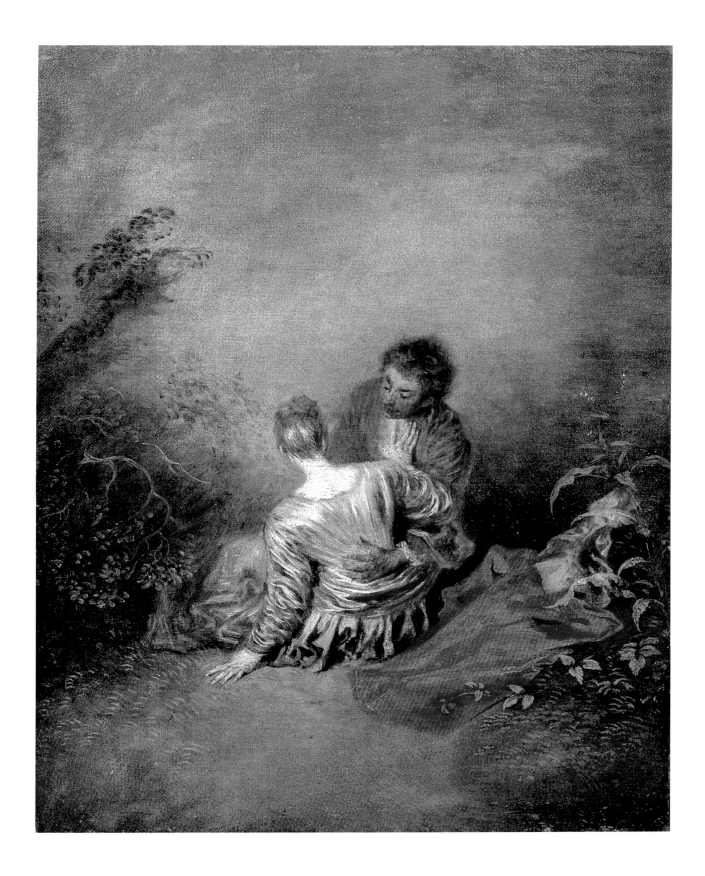

生命的最后阶段及其遗产

图110《梅兹坦》，约 1720 年
布面油画，55.2厘米×43.2厘米
大都会博物馆，纽约

　　如果将这幅画与《小夜曲》（图 48）相比，就可以看出华托在为人物注入活力方面的进步。画面右侧斑驳的墙壁不是出自华托之手，却暗示出梅兹坦应该边抬头望着心爱之人的窗户，边为她弹唱小夜曲。画中的这种叙事特征与华托的创作方式略显格格不入。

　　1720 年夏，在伦敦待了几个月的华托回到巴黎。之后，他在位于巴黎东部的一个小村庄度过了一年的时间，并在 1721 年的 7 月 18 日去世。这座村庄正是马恩河畔旁的诺让，距离马恩河流入塞纳河的地方六公里。其实在春天的时候，华托就曾在那里生活过一段时间，是他的好友保罗·莫里斯·阿朗热安排他与费布尔先生住在一起的。当时他已经放弃了身归故里瓦朗谢讷的愿望。根据格森特的说法，华托在去世之前一直抱着身体恢复后能够在诺让继续工作的期许。为此，他曾为村里的教堂画了一幅《十字架上的基督》。这幅画在 19 世纪末得以出售，现已不存，但可以肯定的是，这必定是一张大画。此外，华托出人意料地转向宗教题材绘画，显然也是他抱恙在身的结果。当时，华托已经决定毁掉所有他自认为色情的绘画。比如，画店招牌（图 8）中《圣凯瑟琳的婚礼》这幅画就属于这类作品。

　　从让·巴普蒂斯特莱·佩特写给格森特的信件中，我们可以知道，华托在他生命的最后几个星期中都从未停止过艺术创作。佩特是华托的同乡，都来自瓦朗谢讷，在年龄上要比华托小 12 岁。他曾经跟随华托学习过一段时间的绘画，但不久两人的师生关系便走到了尽头，主要是由于学画成效太慢。华托自己并不享受这种教授别人绘画的过程，佩特也是他唯一的一位学生。在佩特创作的绘画中，有一些作品与华托的风格十分相像。由此，可以推断这些绘画的创作时间大概就在 1721 年夏天或者在此后不久。而那幅画店招牌（图 8）的背景很有可能就出自佩特之手。我们也可以认为在华托死后，他画室中很多未完成的、有待出售的作品可能都得益于佩特的补画。只是，在佩特之外，华托的艺术遗产又在谁的身上延续了呢？

　　华托去世前一年的绘画风格，我们或许可以从他许多未完成的仰赖于他人之手完成的作品中探寻一二。当然，从绘画主题和迅速的笔触来看，有些作品的创作时间要么可以被断定为与画店招牌这幅画相近，要么则是在华托去世之前。然而，在最后的几个月里，华托确实也专注创作完成了几件相当成功的作品，比如《梅兹坦》（图110）就是其中一幅。这幅画原来是被设计成椭圆形的形状。从绘画技法的完美来看，尤其是色彩的精妙而言，这幅画中的主要人物完全可以与画店招牌（图 8）前景中坐着的妇人形象相匹敌。但在线条流畅的森林背景中，有一座立在树丛之中的雕像，它仿佛正要离身而去。雕像本身似乎并不出自华托之手，这令人想起朱利恩和华托的双人像版画（图 5）。这幅版画是由华托的一位效仿者创作的，很有可能就是佩特。

　　在研究华托的过程中，存在一个问题，就是我们对于华托在英格兰的创作经历知之甚少。华托最后创作阶段的绘画作品就是在这阶段创作之后，同时它们也是华托后期作品与此前巴黎创作的划分点。迄今为止，对于英格兰时期，我们所知道的只有华托在此期间曾为伦敦的一位医生，同时也是艺术鉴赏家理查德·米得画过两幅画。其中一件名为《意大利戏剧演员》（图 51）的作品以版画和复制品的形式被留存到今天。

　　从华托艺术创作的多产这一角度来看，也许可以推测他应该在英格兰也创作了大量作品，其中很有可能就包括《舞蹈》（图 107）这幅画。当然，这种推测也完全可以应用于其他绘画作品。除《舞蹈》中心人物穿着的裙子之外，其他的创作观念大多来自英格兰，当然其中受到最大影响的可能还是他在风景部分的创作。

　　至于究竟是什么原因促使华托在 1719 年身体状况不佳的情况下前往伦敦，我们还无法确定，更何况当时还正处于深秋，气候并不是很好。这是华托想要离开巴黎而做出的一种不由自主的选择吗？就像他在十年前曾离开这座城市一样？还是某些特定的因素吸引他到伦敦去？又或者前往伦敦是他计划已久的打算，无论这种计划是短暂的还是长期的？

　　诸如尼古拉斯·拉日利埃这样的法国艺术家，曾经在 17 世纪后半叶频繁前往伦敦。1688 年，这种频繁前往伦敦的状况由于英格兰和苏格兰国王詹姆斯二世（1685—1688 年）前往巴黎继位奥兰治国王威廉（1688—1702 年）的王位而结束。威廉曾经领导新教教徒成功战胜了天主教。1711 年，法国画家尼古拉斯·多里尼（1658—1746 年）和路易斯·古皮（约 1700—1747 年）前往伦敦。然而，直到伦敦由奥尔良的菲利普摄政，法国和英国结束敌对状态，对于

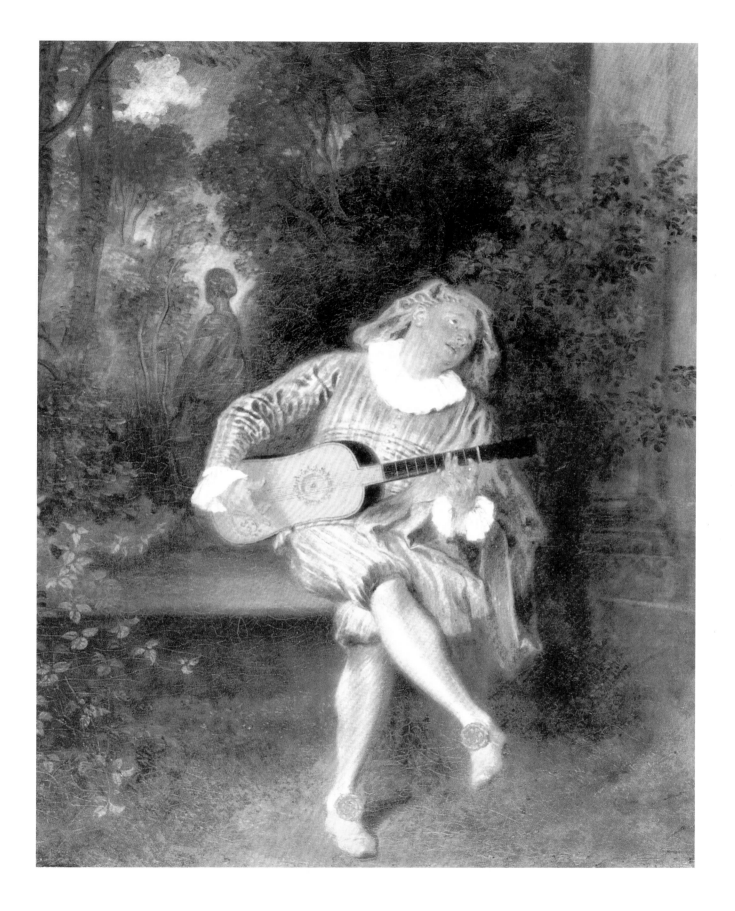

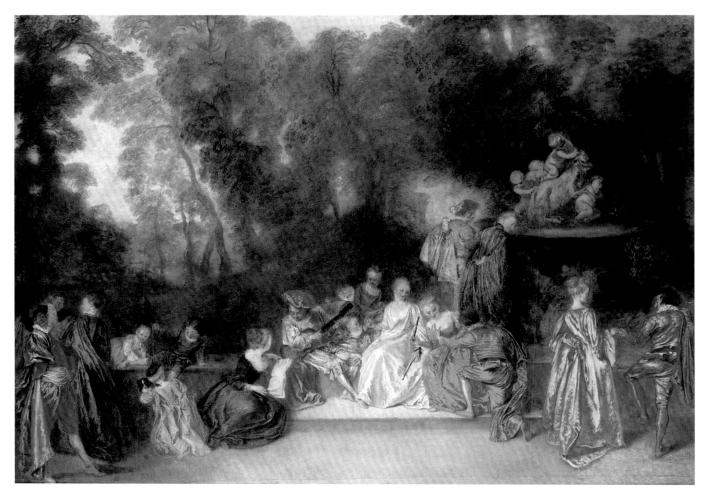

图 111《户外娱乐》，约 1721 年
布面油画，111 厘米×163 厘米
德国柏林国立普鲁士文化遗产图书馆，柏林

　　这幅画似乎最能凸显出华托的创作手法。在腓特烈大帝时代，这幅画被挂在无忧宫的小画廊中。尽管在"二战"之后才为这幅画配上画框（战争期间，原来挂在无忧宫时的画框丢失），但画框雕刻华丽、丰富，其样式具有普鲁士风格。

法国人而言，大不列颠岛依然充满着巨大的吸引力。1717 年，一位叫作亚力克西斯－西蒙·贝尔（1674—1734 年）的巴黎画家也曾到过英国首都伦敦。因此，可以说，华托去伦敦，并不是唯一的特例。

　　在华托未完成的作品当中，最为重要的应该是尺幅比较大的《户外娱乐》（图 111）。这幅画现存于柏林，原来尺寸与目前分别收藏于巴黎、柏林的两张西苔岛主题绘画（图 54、图 56）以及伦敦华莱士收藏中的其他两幅绘画相同，都是125 厘米×190 厘米。然而，目前保留下来的这幅画，尺寸却只有 111 厘米×163 厘米大小。

　　通过对比两个年代较早的版本，可以看出留存至今的这幅画是从原画上方裁掉了 13 厘米，从右手边这一侧裁掉了大约 16 厘米的结果。这就可以解释树林在画面上方为什么结束得如此突然，同样也可以解释画面最右端那位绅士摆出的姿势为什么只有如此小的画面空间。

　　与《格森特画店招牌》（图 8）一样，《户外娱乐》这幅画的观赏顺序也是从左至右。这很有可能也是画家创作作品的顺序，因为画面右侧成对男女的完成度最低。他们身后石凳的描绘也并不明晰。

　　有很多学者都不是很喜欢这幅画，研究华托的知名专家皮埃尔·罗森伯格就曾经在 1984年写道："这是华托现存柏林绘画作品中最不受人们欢迎的一件。在我们看来，理由十分明确。"当然，他也提到华托在这幅画中创造出一种"从未有过的构图，较他以往创作的其他作品而言，更富有雕塑感，更加对称，也更为传统"。就整幅画而言，其中确实缺少"雅宴体"绘画特有的轻松感。从现藏于德累斯顿的这两件作品（图81、图 82）中，便能感受到这种轻松愉悦的感觉。在《户外娱乐》中，构图的严谨似乎与男女情侣的多情、愉悦并不协调。这大概可以解释为是其生命最后几个月内心状态的一种视觉反映。

画中人物群的轮廓明晰，画面从左侧开始于一位特征鲜明的绅士。他是画中唯一一位直视观众的人物，与旁边一对正要离开、朝画面内部走去的男女相互联系。位于旁边的是三个正在玩耍的孩子，抱着小狗的女孩身体向左倾斜。这显然是要与旁边身穿绿色礼服、坐在地上的妇人拉开距离，同时向相反的方向倾斜。这位妇人是画面正中山墙形状人物群构图的开端，构图的最顶端也是三个小孩。尽管就视觉关系来看，身穿淡蓝色礼服的那位妇人应该是其中的焦点人物。她是整个画面的主角，衣服的颜色也正好与透过树林露出的、天空的蓝色相互协调。呈山墙结构的人物群在旁边站着的一对男女身上得到了进一步的斜线上扬。在更高的水平线上，则是由小孩和山羊形象组成的喷泉雕像。这组人物雕像在画面当中再一次与儿童主题相关。雕像就位于那位身穿古铜色衣服、背向观众的妇人上方。这样一来，这位妇人与她的同伴便与画中最左侧那位作为画面

图 112《户外娱乐》（图 111 局部）

画中人物的运动似乎是无目的的。人们几乎无法想到这些人下一步将会做些什么。他们在画中的唯一作用就是平衡画面构图，仿佛时间就凝固在此刻。

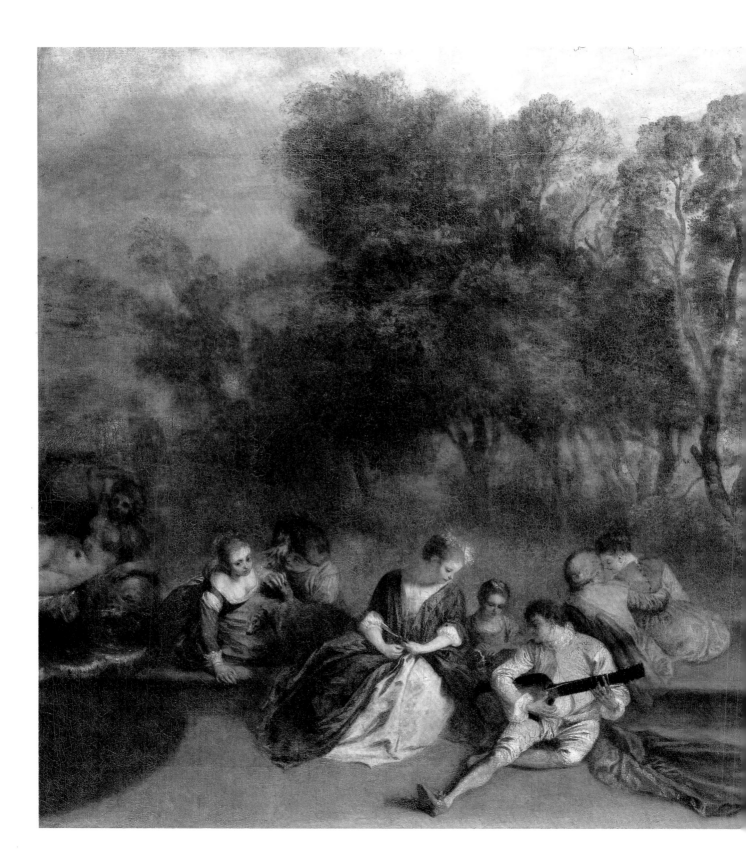

开端的绅士形成对比。在华托创作的其他户外聚会题材作品中，他从未像这幅画一样如此刻意地将儿童安排到郁郁葱葱的树林当中，仿佛寓示着爱情的果实以及对于未来的许诺。在华托的作品中，如此用心的安排很少能够见到。

下面有理由着重介绍一件华托创作不多的神话题材作品——《浴中的狄安娜》（图114）。这幅画创作于华托生命的最后时期。画中的狄安娜被塑造成雕塑的模样，这让人想起《爱情课堂》（图74）中坐着的维纳斯。而事实上，狄安娜的形象是从小路易斯·德·布伦（1654—1733年）的一幅画中借鉴而来的。画中的狄安娜正和她的仙女们沐浴在森林的湖中。这类绘画作品相当常见，同时也经常被加上其他的主题，比如仙女卡利斯托被发现怀孕，或者猎人阿克托安变成牡鹿等。

在华托的绘画作品中，像这种只是单独描绘一位女神，并将她置于荒凉风景中的情况并不常见。画中，狄安娜正坐在池塘边擦干自己的脚，右边形状奇异的树干在华托早期军事题材作品中相似的池塘边同样能够看到。作为女猎人的狄安娜擅长猎杀。这也是这幅画与战争场景联系起来的因素之一，同时在华托晚期的绘画作品《狩猎停歇》（图84）中挂着死去野兔子的树根也有与这幅画相似的诡秘奇形。画中荒凉的自然景观与狄安娜那迷人、柔软而又令人屏气凝神的女性身体对比鲜明。与画后背相平行的是云烟升起的片片斜云。色点的点缀更加促成了笔触的韵律和急促，构图的巧妙则传达出一种矛盾感，而这种矛盾感也正源自画家的思考。

这幅略显轻松的裸体画和画面整体的苍白基调使人能够想起威尼斯画家安东尼·佩莱格里尼（1675—1741年），他是罗萨尔巴·卡列拉的内弟。1720年，佩莱格里尼和卡列拉一起生活在巴黎，当时他们肯定和华托见过面。作品背景中的建筑也是威尼斯式的，这明显受到多梅尼科·坎帕尼奥拉风景画的影响。

如果不是这幅画的尺寸相对较大，它或许可以与画店招牌（图8）这件作品相比较，这幅画的创作时间可以定位于艺术家的最后时期。与这幅画相关的，还有两件小幅的、类似于草图的作品，它们分别是《帕里斯的审判》（图115）和《维特姆诺斯和波莫纳》。

从绘画尺幅的大小来看，《逃往埃及途中的休憩》这件作品很有可能创作于华托去世前的最后几个月。画面高度与华托晚年创作的大尺幅绘画作品相吻合，同时更加吻合的还有快速的笔触和宗教题材。家庭主题与风景紧密结合在一起。画中，晚期"雅宴体"绘画创作中传达的愉

悦感消失，画面只是描绘出圣家族艰难路途中的短暂停歇。画中正值傍晚黄昏，夜晚的黑暗从画面右侧沉落下来。背景中的废墟表明圣家族无处安身，而左侧开放的洞口似乎又可以与基督墓穴联系起来。这种灰暗的色调被约瑟夫手中白色的圣鸽打破。圣婴正在惊奇地注视着圣鸽。他的头部正好位于画面正中，下垂的右腿所形成的垂直线在他和圣母头部的位置上得以延续，并起到分割画面的作用。圣婴坐在前景废墟中的巨型柱座上，这表明拯救即将来临。天使们的头部也作为画面的一部分，尽管在描绘它们时带有威尼斯风格的快速笔触，但轮廓清晰。我们或许能够想起已佚的《十字架上的基督》。这是华托一生当中完成的最后一件作品。它与《逃往埃及途中的休憩》在处理方式和绘画风格上十分相似。

除华托之外，几乎没有任何一位绘画大师能够在去世之后不久便获得超越生前的声誉。这主要有两点原因：首先，华托艺术的模仿者和延续者在18世纪20年代已经相当活跃；其次，华托作品的复制品通过版画这种方式获得了大范围的传播。作为华托朋友的让·德·朱利恩拥有华托大量的绘画作品。这些作品被蚀刻成版画，并曾在1726年和1728年以《不同性格的人们》为题成卷出版。朱利安比华托小两岁，同时他也是一家纺织厂的良好经营者。华托曾将自己的许多作品，包括研习小稿和已经完成的绘画，都留给了他的朋友，包括朱利恩、格森特、保罗·莫里斯·阿朗热和尼古拉斯·海宁（1691—1724年，他也是一位业余画家）。其中，那些被遗留下来的数量较少的风景画十分具有复制价值。

就朱利恩自身而言，他也试图尽可能多地得到华托的作品，并将它们复制成版画。1739年，包括华托一生中全部现存作品在内的四卷本画册准备出版。其中，被收入画册的还有他为装饰壁画而作的一些设计小稿，现在这些壁画已经残存无几。在四卷本中，至少有两卷画册共计出版了

图113《户外娱乐》，1720/1721年
布面油画，78.5厘米×95.5厘米
无忧宫，波兹坦

根据1733年创作的这幅画的版画复制品，可以判断出华托并未真正完成这幅画的左侧部分，并且在原画的左右侧分别进行了切割。在工人修复过程中，这幅在1750年被严重损坏的画在19世纪得到了复绘，从而重焕了原初的魅力。画面构图简单，三对男女的安排几乎对称。位于中心的呈三角形的人物群与左右两侧的两对恋人相连：其中一对面向观众，另外一对背对我们。很难解释出在吉他手身边安排那小狗的意图何在，这只小狗是在19世纪时才添画上去的。那么，小狗在画中的位置原先应该是一个孩子吗？这种观念与华托晚期的创作思路刚好相吻合。画中最左侧的维纳斯雕像出自《威尼斯的欢乐》（图78），它与画面右侧的单身绅士表现出一种彼此厌恶的神情。他们被稀松的树林分隔开来。

129

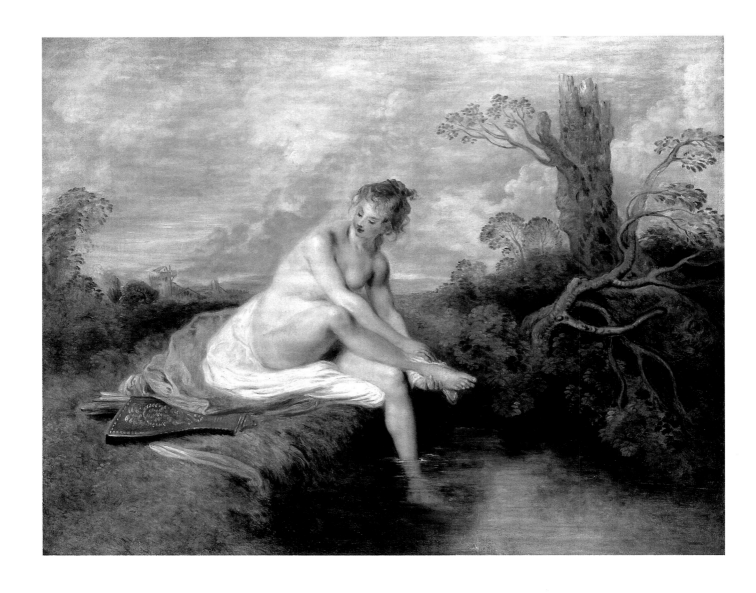

图 114《浴中的狄安娜》，约 1721 年
布面油画，80 厘米×101 厘米
卢浮宫博物馆，巴黎

图 115《帕里斯的审判》，1720/1721 年
橡木木版油画，47 厘米×30.7 厘米
卢浮宫博物馆，巴黎

这幅画显然是一件晚期作品，这不仅是由于画面的严谨构图。伸入水中左腿的线条被刻意拉长，与狄安娜头部的中轴线相交叉，从而将画面分割成相对平衡的两部分，就像地平线将大地和天空分隔成差不多大小的两部分一样。画中风景的荒凉和混沌取决于画面的构图安排。大树的枝干起初有所倾斜，然后又转向垂直，与狄安娜这位狩猎女神的身体姿态相呼应。垂直的树干将画面左侧分隔出一个长方形，然后又因狄安娜的背部和视线，构成了一个三角形。画中颜色的运用也相当细腻。身体肤色是由内衣的白色及其外套的红色混合而成的。织物折痕的安排与狄安娜嘴唇的轮廓相匹配。在狄安娜身旁的箭上，再次出现了白色和红色这两种颜色，还有天空的暗蓝色。这种艺术观念曾在《狩猎停歇》（图 84）中使用过。

这幅速写式的小画与《格森特画店招牌》（图 8）中画的那些小画最为相似。爱神裸露的后背占据了画面的主要部分，同时也对画面进行了分割。正从头部脱下的内衣如瀑布一般从右侧散落而下。丘比特正仰着头，与脱下内衣的方向相反。画面左侧的墨丘利和帕里斯仿佛是被单独画出的人物。丘比特、维纳斯和帕里斯的双脚，雅典娜愤怒离去伸出的右脚，以及帕里斯那正在熟睡的猎狗的头在一处汇集。整个画面也就是从这一点开始被扩大开来。维纳斯的贝壳位于画面的最上方。朱诺则跟雅典娜一样，正在愤怒地看着自己的对手。维纳斯的美丽显露无遗，这成为画面中所有人物行为的原因所在。